阿宅聯盟

決戰AI太陽王國

超進化人工智慧歷險漫畫

作者／鴻海教育基金會

故事創作／林于竣

漫畫繪製／謝欣如

目次

踏進AI世界的漫畫指南

鴻海教育基金會執行長　汪用和

AI人工智慧是能夠影響世界的一大熱門科技，也是鴻海科技集團所極為重視的核心競爭力領域之一，因此鴻海教育基金會希望能夠為扎根AI教育盡一份心力，助年輕世代盡早習得AI知識，以擁抱、甚至引領AI時代。但是，教育最好能夠寓教於樂，於是，鴻海教育基金會繼寫給高中生的《人工智慧導論》一書後，又策劃了這本漫畫《阿宅聯盟：決戰AI太陽王國》，希望能夠讓讀者在不知不覺間就親近了AI、並且輕鬆吸取關於AI的一些應用與知識。

這本書能夠問世，要特別感謝鴻海集團劉揚偉董事長與基金會黃秋蓮董事長的大力支持；同時，也要感謝集團內鴻海研究院AI研究所栗永徽所長的不吝賜教，提點了很多，以及鴻海富士康大學陳振國校長的無私慷慨，願意借將吳信輝副院長、林煜傑等同仁，一起投入編製此書與製作連結的線上趣味小遊戲，在此也特別謝謝他們的寶貴協助。另外，也要感謝台師大賴以威副教授、政大蔡炎龍副教授與陽明交通大學鄭文皇教授等人花費了許多心力，給予了關於知識點與應用範例的諸多專業意見，以及協助審定內容。

此外，我也要特別謝謝 AlphaGo 首席工程師黃士傑先生，雖然與我們素昧平生，但因為對AI的熱情，願意為我們審閱書中對於 AlphaGo 的敘述是否正確無誤，也藉此向他致上萬分的感謝。

最後，也要感謝有豐富戲劇編導經驗的小開（林于竣）寫了一個引人的劇本，黑豆（謝欣如）把文字化為圖畫，還有木馬文化落實我們想做一本好看的AI漫畫的企圖。

我們的努力，希望您喜歡。

為科技島上的孩子編一本，讓孩子愛不釋手的科技書

木馬文化副總編輯　陳怡璇

在一個被日新月異的科技所包圍的生活中：智慧手機、影音串流平台、多元繳費、自動駕駛功能的汽車……充斥在我們每個人身邊，而這些科技應用的軟硬體，有許多出自台灣一流的公司所研發產製；不僅如此，已然成為台灣經濟領頭羊的科技產業，不僅僅是台灣經濟命脈，也是許多高科技人才付出努力的職場，延續產業競爭力、傳承並培育更多科技人才，除了產業界，其實也是教育界和出版業正在努力的事。

《鴻海教育基金會》懷有以「科技教育理應向下扎根」、「生活中的科技運用應該讓孩子知其所以然」的使命，發動了此書的製作計劃，號召國內頂尖的專家學者，並且跨界與文化藝術界結合，完成了這部趣味橫生又知識滿點的歷險漫畫。

在編輯此書的過程，我們與作者、顧問群反覆斟酌，知識如何以小讀者能夠閱讀吸收的方式表達，最終此書的呈現，無論是動人的故事情節、超萌的漫畫畫風或是幫孩子整合知識的圖文說明，是強大的作者群和編輯平台呈現給小讀者們的獻禮，誰說孩子只玩手機不閱讀？就讓這本吸睛的科技漫畫，帶給大家最科技的閱讀體驗。

（依姓氏筆畫排序）

呂奎漢

花蓮縣太平國小教師、花蓮縣創客師資培訓講師

非常棒的一本科普教材，透過漫畫的鋪陳講述 AI 在生活上的實際應用，讓讀者能將舊經驗與新理論結合，更能產生共鳴，讓學生能輕鬆認識 AI 的理論知識、運用以及對未來生活的影響。

高虹安

前鴻海科技集團工業大數據辦公室主任、立法委員

話說小時候，小叮噹（現在的哆啦A夢）就一直是陪伴我童年的好朋友，哆啦A夢中所描述的未來世界、人機協作的夢想，隨著科技的進步，到了現在似乎也不是太難想像。而在《阿宅聯盟：決戰AI太陽王國》漫畫中，作者用心融入了許多AI科技的原理與思考，透過劇情推展讓大家在身歷其境中探索AI科技應用的可能。相信這科技漫畫書也可以帶給同學們對於AI科技更多啟發，讓我們打開創意的腦洞，應運而生更多不思議的可能！

陳信希

國立台灣大學資訊工程學系特聘教授、科技部補助國立台灣大學人工智慧中心主任

本書由十二段人工智慧日常生活應用組成，淺顯的文句、有趣的情節、搭配生動的漫畫、及想知道更多的延伸知識，帶你進入人工智慧世界。

曾建華

漫畫家

漫畫的魔力就像AI一樣，《阿宅聯盟：決戰AI太陽王國》藉由故事引導以及附加的科普解說，把複雜難懂的AI概念，透過圖像用最淺顯易懂方式呈現出來，絕對是適合大小朋友一起閱讀的作品。

葉丙成

台灣大學電機工程學系教授

透過《阿宅聯盟：決戰AI太陽王國》的劇情串連起日常生活中人工智慧的種種應用，帶領讀者理解人工智慧不再是艱澀、遙遠的新科技，並且透過生動活潑的圖像表達，輕鬆察覺人工智慧正如火如荼影響我們的生活。

賴以威

台灣師範大學電機工程學系副教授

人工智慧不如有些人想像的那麼遙遠，它早就以不同的形態、智慧程度，出現在你我生活周遭。這本書能幫助中小學生更清楚的感受到「原來這裡跟那裡都有人工智慧」啊！此外，這本書不只有科技，還充滿了友情、故事、夢想，讀起來引人入勝，是幫助中小學生踏入AI世界的一本輕鬆又有料的好看漫畫。

鐘慶峯（蜜蜂先生）

曾任恆逸資訊講師、鴻海集團產品經理，現為兩個女兒的爹。

作者以深入淺出的方式說明了當今AI的應用情境，配合冒險情節讓讀者更為投入，有育教於樂而不落天馬行空之妙。

第一章

阿宅聯盟

(10) (20) (30) (40) (50)

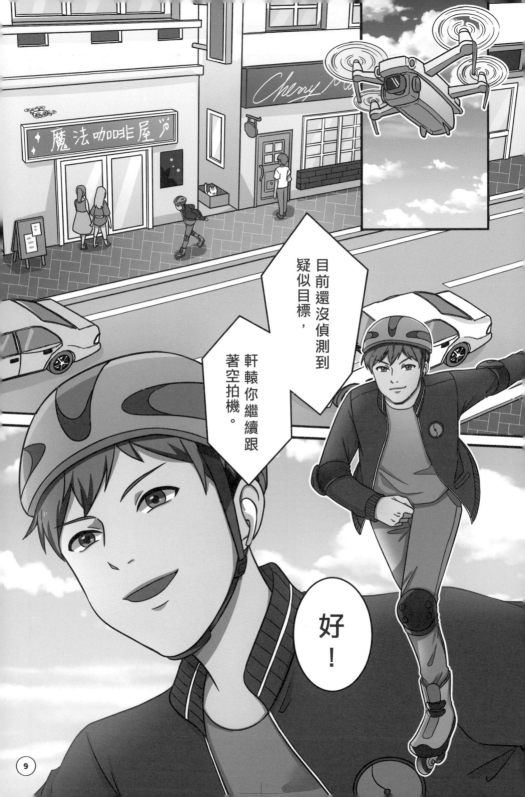

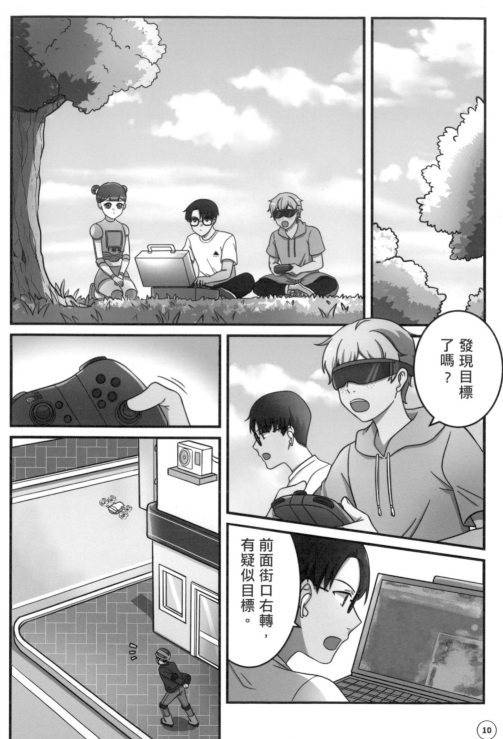

是牠嗎？

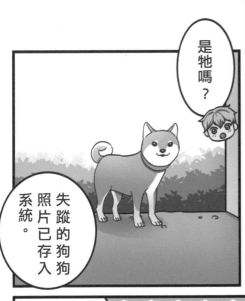

失蹤的狗狗照片已存入系統。

電腦已經記錄了牠的耳朵長度、體型、皮毛花色等各項特徵。

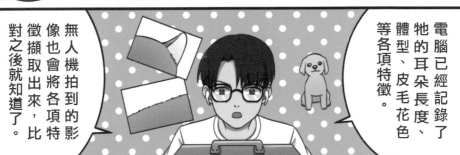

無人機拍到的影像也會將各項特徵擷取出來，比對之後就知道了。

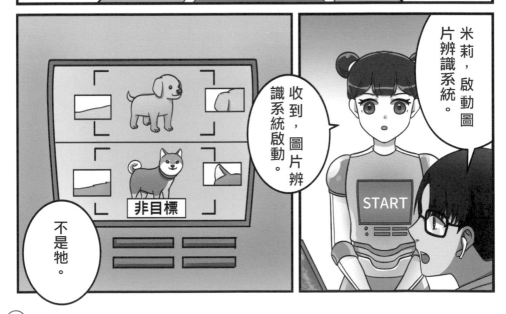

米莉，啟動圖片辨識系統。

收到，圖片辨識系統啟動。

非目標

不是牠。

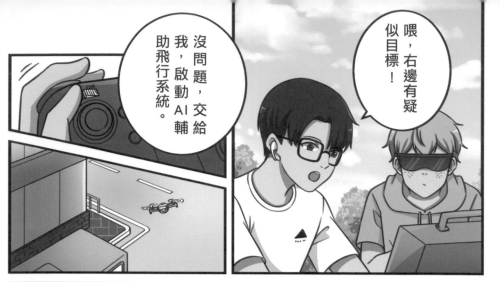

沒問題，交給我，啟動AI輔助飛行系統。

喂，右邊有疑似目標！

1016 台和 → 灣好

哇……小心！

呼，好險。

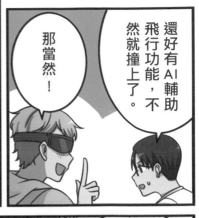

還好有AI輔助飛行功能,不然就撞上了。

那當然!

我這台無人機上面,安裝了上下左右七百二十度都可以偵測距離的超音波感測器。

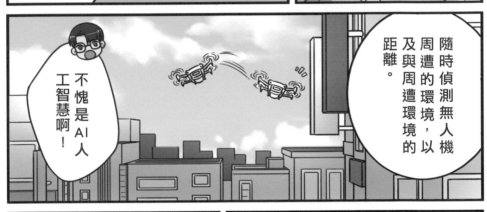

隨時偵測無人機周遭的環境,以及與周遭環境的距離。

不愧是AI人工智慧啊!

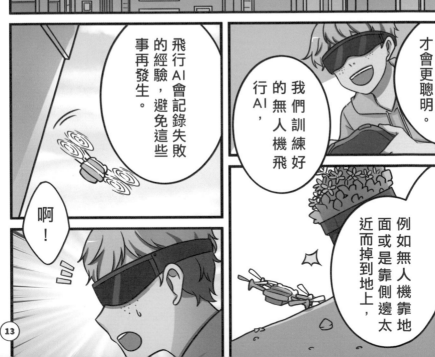

飛行AI會記錄失敗的經驗,避免這些事再發生。

啊!

我們訓練好的無人機飛行AI,

AI也需要經過學習與訓練,才會更聰明。

在訓練過程中,也失敗過很多次,例如無人機靠地面或是靠側邊太近而掉到地上,

14

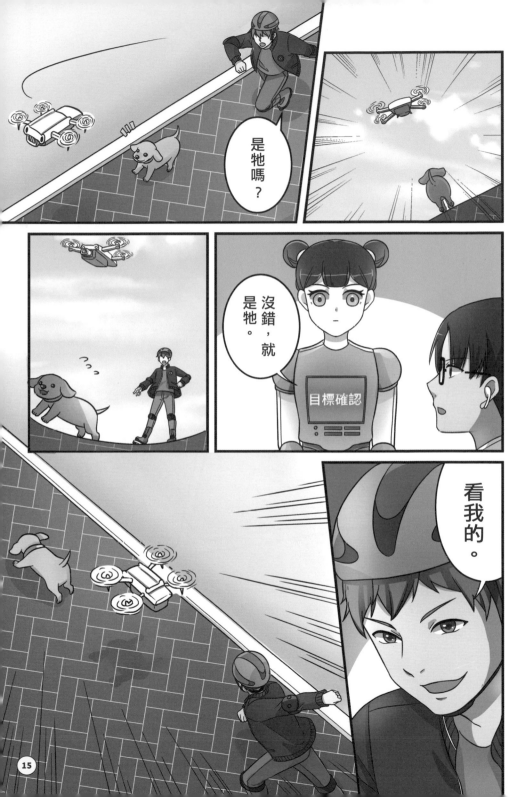

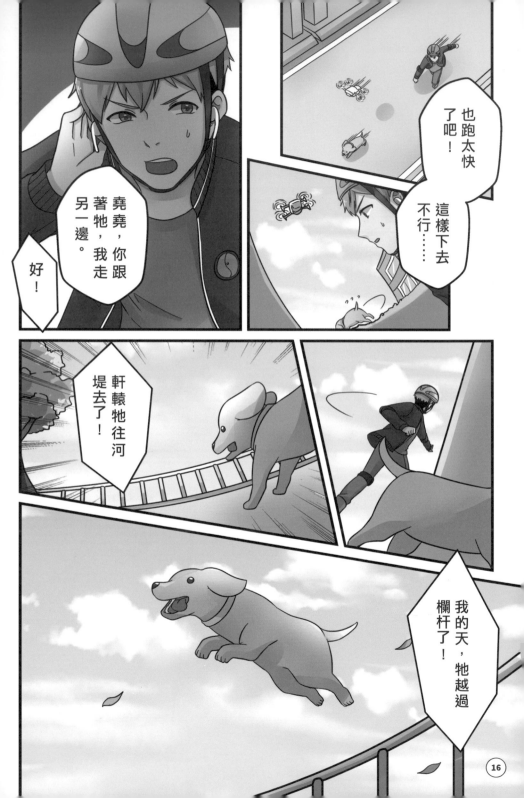

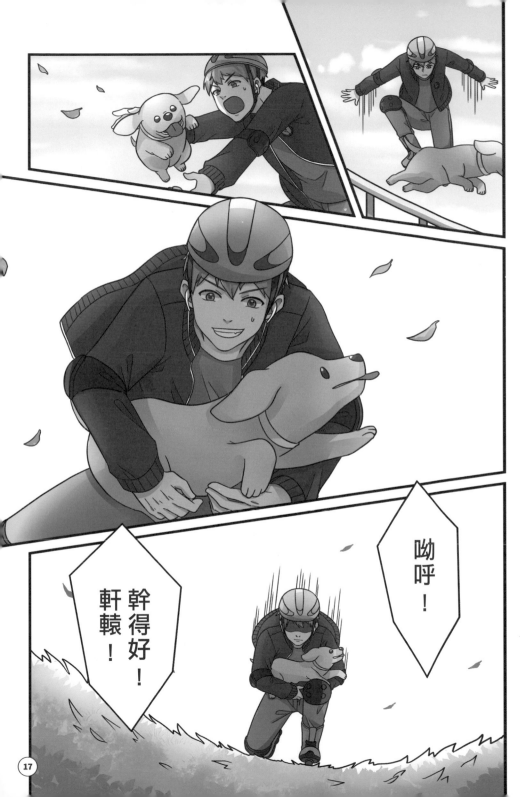

謝謝你們，幫我把狗找回來。

不客氣，有需要幫忙的地方再跟我們說。

這次多虧了空拍的影像資訊與米莉的圖像辨識數據資料，即時比對，準確的找到目標。

還有阿舜的熱像儀，幫我們節省許多尋找的時間。

嘿嘿，當然嘍！

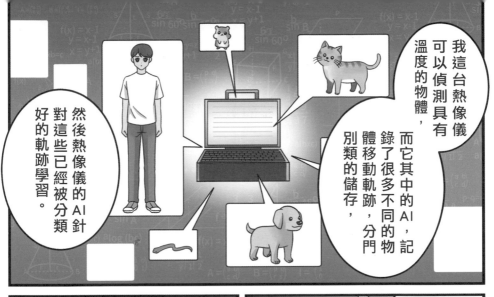

我這台熱像儀可以偵測具有溫度的物體，而其中的AI，記錄了很多不同的物體移動軌跡，分門別類的儲存，

然後熱像儀的AI針對這些已經被分類好的軌跡學習。

軌跡的樣式也能被拆分出好多個特徵，例如人大都會走人行道，

狗比較會東跑西跑，

熱像儀AI會進行這些特徵的比對，再去判斷是否符合。

別忘了還有我。

當然，你這個神級的操控達人，任何操控的物件到你手上，就充滿靈魂。

再多說一點、多一點！

總之，阿宅聯盟，任務成功！

下一個任務是什麼？

就不能放鬆一下嗎？別忘了明天有場很硬的球賽要打。

對喔，想到邢天那副討厭的嘴臉，我們可以不去嗎？

不行，我寫了一個新的程式給米莉，將對方投手的影片數據都記錄起來，可以預測投手的投球。

我們要去測試一下。

希望有用，我已經受夠邢天的冷嘲熱諷了。

不想讓邢天囂張，只有一個辦法，就是打敗他。

也是，不要長他人志氣，別忘了我們可是……

阿宅聯盟！

20

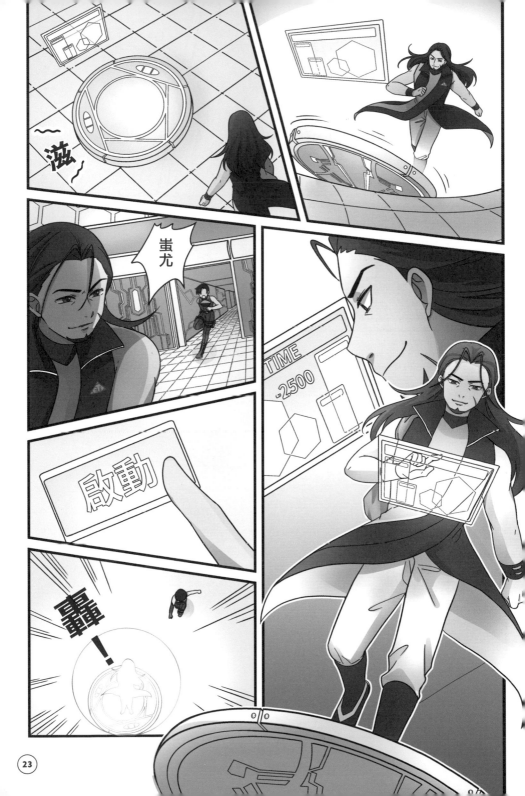

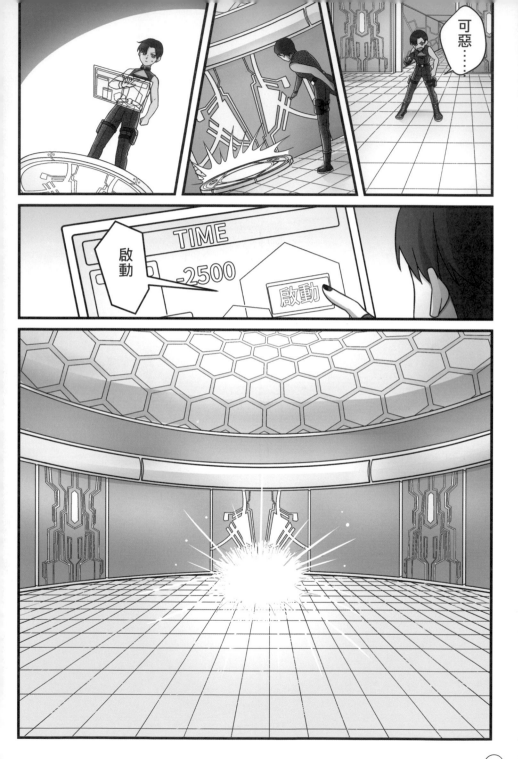

電腦如何分辨圖片是否一樣？

我們請米莉辨認空拍機拍到的小狗是否就是我們要找的小狗，但米莉是怎麼做到的呢？這就要提到「深度學習」訓練了。

「深度學習」，是指科學家在電腦裡設計了好像人腦中的生物神經網路，並模仿運作，於是電腦就可以記憶與學習，這就是「人工智慧」（Artificial Intelligence，簡稱AI）的一種。我們不妨想想小嬰兒，他每看到媽媽一次，他的生物神經網路就會傳導一次去記下媽媽的某些特徵，例如黑頭髮、戴眼鏡，因此如果小嬰兒看到的是一個白頭髮、沒戴眼鏡的人，他會辨識認為那「不是媽媽」。

但小嬰兒要能夠辨認這個人是不是媽媽，首先他得先看過媽媽，也就是在腦中「輸入」媽媽的圖像資料。所以，如果我要讓米莉能辨認出那隻走失的小狗（我們就稱牠為小黃吧），就必須先把小黃的照片輸入米莉電腦。這時，電腦裡頭的圖像看起來會如下圖：

這圖稱為「像素圖」，照片就是以一格一格（每一格稱為一個「像素」）的方式儲存在電腦中，電腦便是利用像素間的比較來識別，所以當我們把「需要辨識是否為小黃的照片」給米莉電腦看時，電腦就會比對以前看過的小黃的照片與需要辨識的照片，判斷牠們是否為相同個體。

以簡單的圖A與B為例，雖然同樣都是方塊九宮格，但因為顏色的排列不同，所以我們人腦知道，這是不同的兩張圖，而AI在辨識時，同樣也會從全局觀的方式發現「一個是綠色斜線、一個是綠色橫線」，進而判斷這是不同的圖。

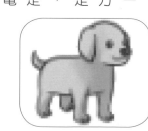

科學家發現，我們人腦在比對圖形的時候，採用了非常多圖形中可以提取的特徵來分析，例如顏色是否相同、整體形狀是否一樣、局部紋理是否類似等等；而「深度學習」技術，就是透過超大規模的影像資料庫訓練電腦去自動找出在圖形中哪些特徵是重要的，哪些是次要的，再給予正確的權重做排列組合，使得最後辨識的準確度最高。

因此，要讓米莉懂得辨識，就要輸入很多的照片給米莉看。以小黃為例，當米莉第一次看到小黃照片時，我們擷取小黃的一些特徵並告訴米莉（輸入進米莉的資料庫）：小

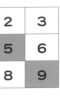

A
1	2	3
4	5	6
7	8	9

B
1	2	3
4	5	6
7	8	9

黃有兩個眼睛、一個鼻子、一個嘴巴、兩個耳朵、四條腿與黃色的毛。不過，如果米莉只看了一張小黃的照片，當它看到黃色貓咪時可能會以為那也是小黃。另外，小黃可能會坐著或趴著，可能會閉眼或吐舌，因此我們必須讓米莉看非常多張小黃不同動作與樣子的照片，讓米莉反覆學習並經過人工神經網路分析後記憶（儲存），再用記憶中的共同特徵辨識圖片，才可以提高辨識的準確率。

掃描 QR code，
玩個小遊戲吧！

聰明的飛行小幫手

這次尋找狗狗行動，我們出動了空拍機，而空拍機除了拍照外，還必須具備閃避障礙（避障）的功能。

聲波與光波雷達，避障小幫手

說到避障，我們就要先來介紹蝙蝠的作法。

絕大多數的蝙蝠都是白天睡覺，晚上活動，而且不少蝙蝠生活在黑漆漆的洞穴中。在那一片黑暗的世界裡，蝙蝠之所以不會撞到牆壁、樹幹與其他蝙蝠，靠的就是牠們自己發出超聲波，超聲波遇到物體後反射回去，蝙蝠就能馬上知道其他物體和牠的距離；另外，海豚也有這樣的「配備」，牠們從鼻液囊壓縮空氣，穿透到達的海底，發出超高頻率的口哨聲，同時以下顎當作接受器，接收反射回來的聲波，就可以根據音

波反彈回來的時間差與強度，「看見」周遭的世界。

從這些動物身上，我們發現了「聲波」的好用，所以一般而言，空拍機都會裝設超聲波發射器及接收器，負責量測與周遭物體的距離。

目前生活中也已經有很多其他類似的例子，例如車子裡安裝的 ACC 系統（Adaptive Cruise Control 主動式車距調節巡航系統），就是靠車前的感測器發出雷達

用雷達判斷和前車的距離。

波，根據雷達波反彈回來的時間，計算與前車的距離，進而自動調節車速。如此一來，就可以避免發生追撞事故。

不過，車子裡頭裝的感測器不一定就是「聲波雷達」，也有些車子裝的是比較貴的「光達」，也就是以光為測量的媒介，這是因為光的速度比聲音快，能更靈敏的判斷周遭環境，對於行車安全更有幫助，因此現在部分比較先進的空拍機也開始使用光達做為避障的工具。

對電腦問正確的問題

說明到這裡，你有沒有發現，AI機器人之所以能發揮功能，是因為我們在設計時，就先想清楚要問的問題，例如：為了避免追撞，車子必須跟前車保持一定的距離，那麼我們所要問的問題就會是「我跟前車的距離是多少？」，或是：為了找到小黃，我必須找到一隻小狗、有著黃顏色的毛、耳朵比較

偏圓，那麼我們要問的問題就是「這是小狗嗎？牠是黃色的嗎？牠的耳朵是尖的或是圓的呢？」然後再提供能回答這個問題的資料給機器人（電腦），透過儲存夠多的資訊與校正錯誤，也就是進行學習訓練後，AI電腦就可以回答我們的問題了。

所以，如果我們想讓我們設計的AI電腦很聰明，可以幫忙很多事，我們就得先知道「要問哪些問題」嗯。

掃描 QR code，
玩個小遊戲吧！

第二章

意外的
全墨打

(10)(20)(30)(40)(50)

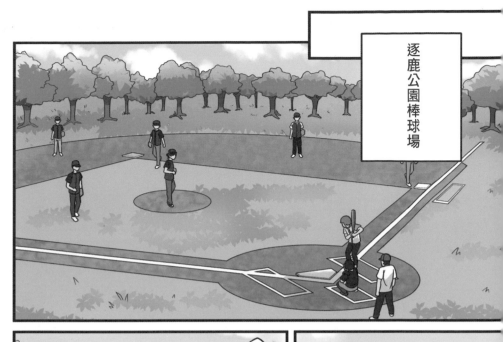

逐鹿公園棒球場

好球

邢天。

哼！

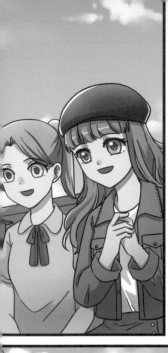

10%
內角
直球

90%
外角
直球

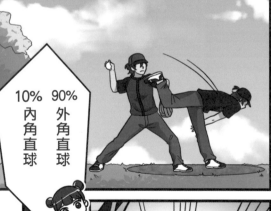

好球！

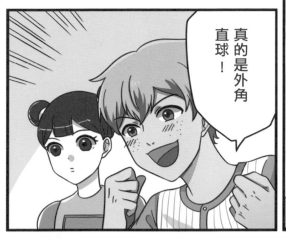

真的是外角直球！

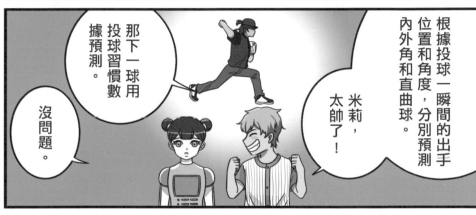

根據投球一瞬間的出手位置和角度，分別預測內外角和直曲球。

米莉，太帥了！

那下一球用投球習慣數據預測。

沒問題。

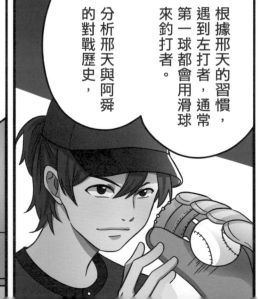

根據邢天的習慣，遇到左打者，通常第一球都會用滑球來釣打者。

分析邢天與阿舜的對戰歷史，

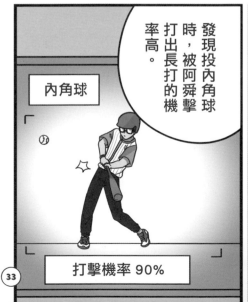

發現投內角球時，被阿舜擊打出長打的機率高。

內角球

打擊機率 90%

外角滑球，又猜對了。

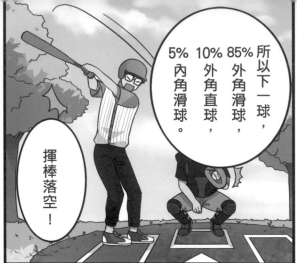

所以下一球，85% 外角滑球，10% 外角直球，5% 內角滑球。

揮棒落空！

機器人竟然這麼有個性。

是……抱歉、抱歉……

我不是猜的，是按照以往經驗數據做出的判斷。

軒轅，下一棒換你了……

喔啊……

軒轅——
換你了……

可惡，邢天的球根本打不到。

反正運動本來就不是我們強項，今天主要的目的是測試米莉。

從預備動作到大數據分析，預測投手會投出什麼球。

到目前為止，都還沒有出錯。

酷耶！

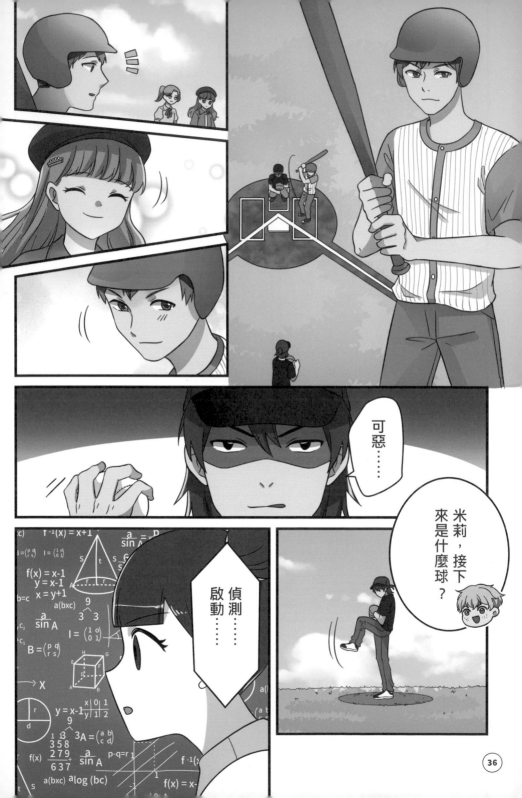

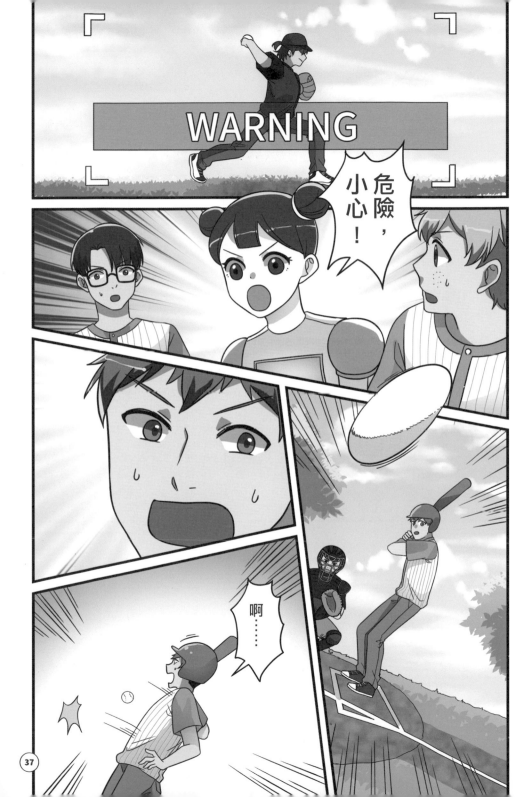

嘿嘿……

哇，米莉！

神預測！

米莉，下一球……

軒轅！

我警告你，離千蠶遠一點。

我是合法衝撞喔，誰知道這小子這麼不耐撞。

軒轅，你沒事吧？

邢天，你是打棒球，還是橄欖球？

啊……我的腳。

看樣子，他不能上場了，你們人數不夠，快點認輸吧！

你們打球這麼髒，我們也不想比了。

啊？

等一下，我們還有替補球員。

你被撞暈了嗎，我們沒有其他人啦！

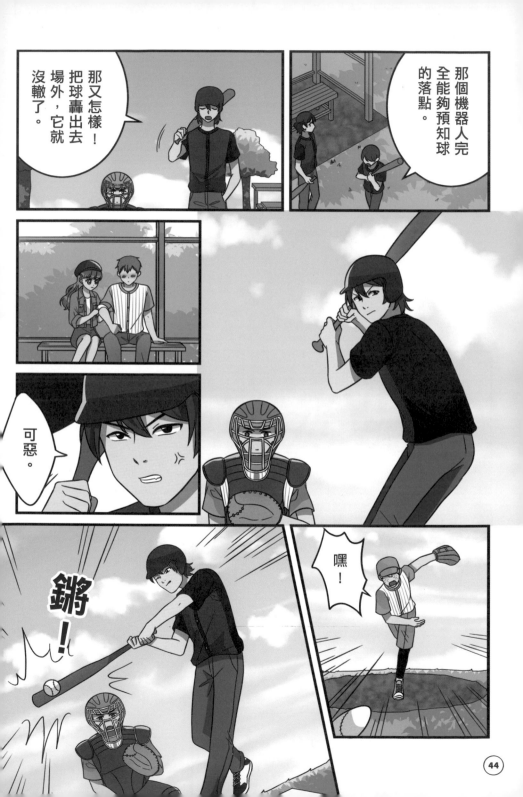

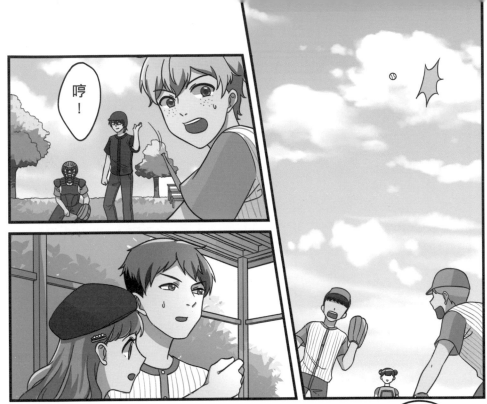

哼！

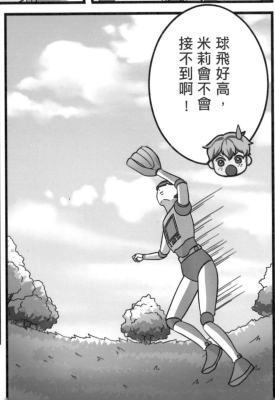

球飛好高，米莉會不會接不到啊！

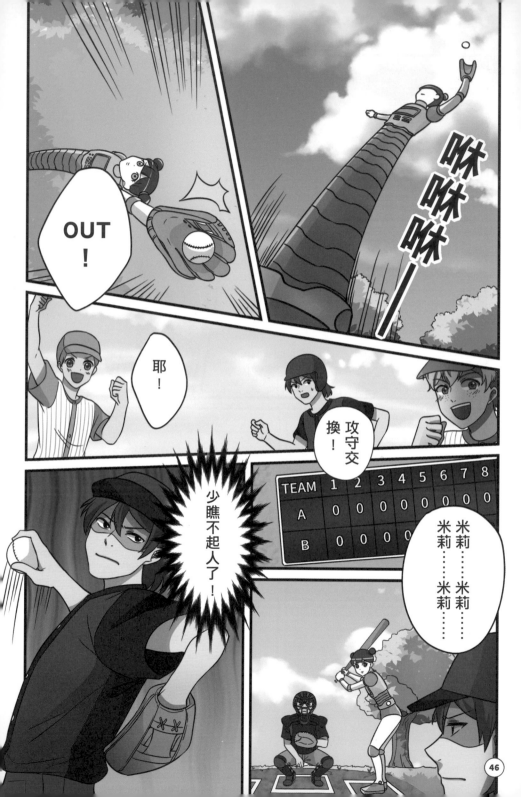

擊球點確認！

球飛出去了！

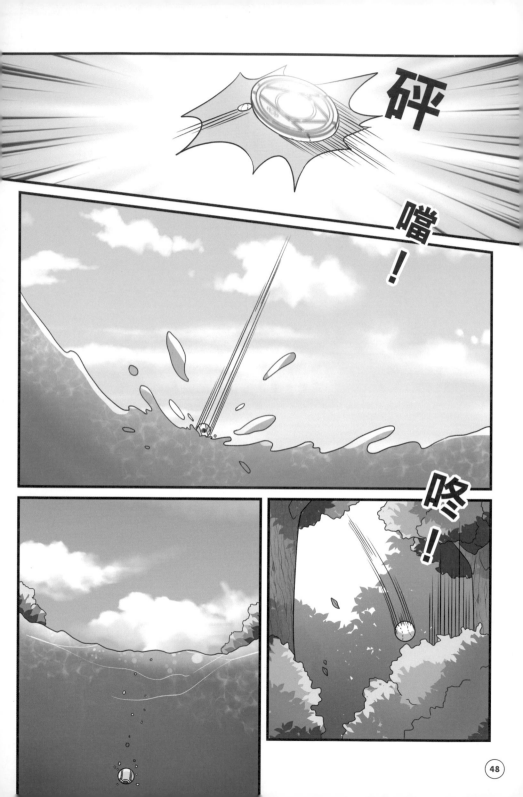

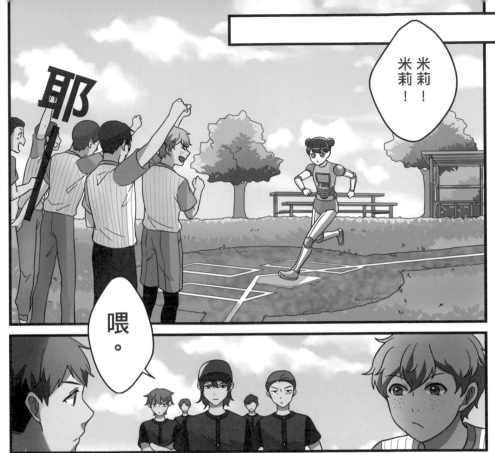

耶

米莉！米莉！米莉！

喂。

走！

球不見了，沒辦法比賽了。今天就饒了你們……

謝謝你幫我擦藥。

哈哈哈!你看到他們的表情了嗎?

有……明明就是怕輸給我們,還裝酷落跑,哈哈哈!

不客氣,想謝我的話,我有些作業的問題,換你幫我。

沒問題。

那我明天下午去找你。

我們的英雄,米莉!

米莉!米莉!米莉!米莉!

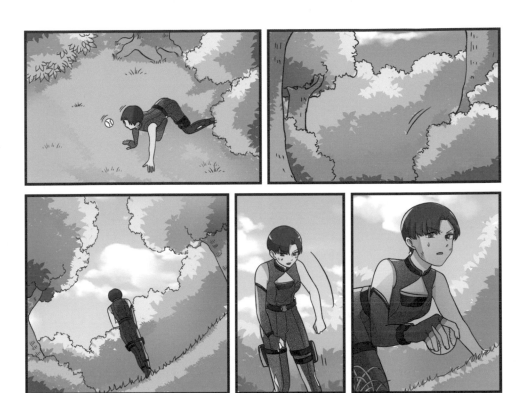

你的投球習慣，AI全知道

說起打棒球，實在不是我們阿宅聯盟在行的事情，不過，阿宅聯盟也不是省油的燈，既然我們靠自己常常揮棒落空，那就請米莉的AI系統幫我們預測邢天的投球吧。

要做到這點，我們可以讓米莉學習「投手投球行為模式」。簡單來說，就是在米莉的電腦裡記錄每一位投手的投球偏好與習慣，作為判斷投手投球的預測依據之一。例如，邢天可能是左投，遇到左打者都喜歡先來個下馬威，以快速直球對決；但如果遇到右打者，十次裡頭有八次都會喜歡先投滑球；而當兩好三壞滿球數時，若是他的隊伍分數領先，則他最常投曲球，若是他的隊伍落後，他又最常投滑球……等，透過這些過去的行為紀錄，就可以比較容易找到邢天投球的習慣模式而進行預測。

這在AI中稱為「統計性的機器學習」，不過這樣的統計預測畢竟只是機率（雖然對右打者時十次裡頭有八次先投滑球，但仍然還有兩次不是投滑球），所以除了行為模式以外，我們還有另一種方法，運用影像辨識原理，可以判斷邢天的每一次投球。因此，我們也訓練米莉學習影像辨識，讓它可以藉著辨識投手的身體姿勢與動作而預測所投出的球路。

掃描 QR code，
玩個小遊戲吧！

下一球投到哪兒，AI告訴你

一個投手投不同的球種（例如直球或下墜球）時，一定有不同的動作與施力方式，因此投手都會試圖隱藏一些動作上的差異（也就是藏球），避免被打者猜出球路，而打者則是從一次次的投打對決，累積對球路的判斷能力。

但是，打者要累積投打對決經驗，需要很多時間上場打擊，而且與投手隔著一段距離實在也不容易看清楚投手每個動作上的細微差異，因此我們可以這樣訓練米莉：

一，先收集大量邢天的投球影片，並分門別類建立資料庫：這球叫做直球，這球叫做下墜球……等。

二，針對邢天的跨步、抬手、揮臂、握球等各動作做比對：當投直球時，手大概抬多高？揮臂的幅度如何？手腕的角度多大？投下墜球時呢？投不同球種時手怎麼握球？投下墜球時，手大概抬多高？揮臂的幅度如何？手腕的角度多大？投下墜球時呢？投不同球種時

全身會有哪些細微的動作差異嗎？透過不斷的比對分析，就可以發現，當邢天的手怎麼抬、手腕如何擺動、有哪些小動作時會是直球或是下墜球。

三，上場打擊時將邢天的動作與資料庫中邢天的動作做比對，就可以判別邢天所投出的這球會是哪一種？

聰明的你應該有想到：所以我們輸入的資料越多，電腦可以比對得越細，判斷的準確度就會越高唷。

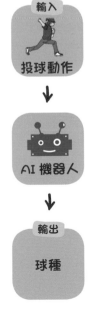

輸入

投球動作

↓

AI 機器人

↓

輸出

球種

掃描 QR code，玩個小遊戲吧！

第三章

有熊

智慧商店

10　20　30　40　50

有熊商店

金額確認

金額總共
　　235元
請投入金額

啊……

婆婆，對不起。

哇……

磅！

啊，原來是你！

小偷……別跑！

誰叫你飲料拿了就喝，讓系統以為你是小偷！

媽……吼！

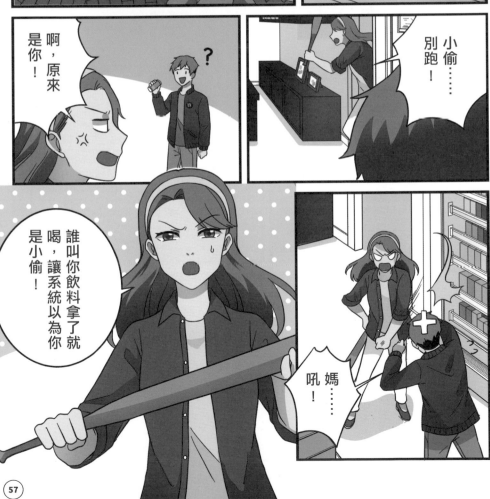

這系統不是只能辨識男生或女生顧客而已嗎，什麼時候變得這麼厲害？

你不知道AI日新月異嗎？我最近幫它升級了。

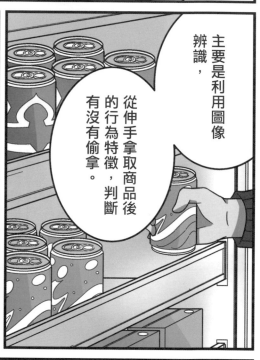

主要是利用圖像辨識，從伸手拿取商品後的行為特徵，判斷有沒有偷拿。

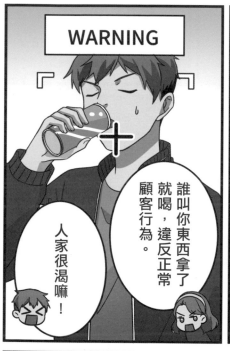

WARNING

誰叫你東西拿了就喝，顧客行為，違反正常。

人家很渴嘛！

臭小子，你不幫忙就算了，別老是給我添麻煩。

嗶

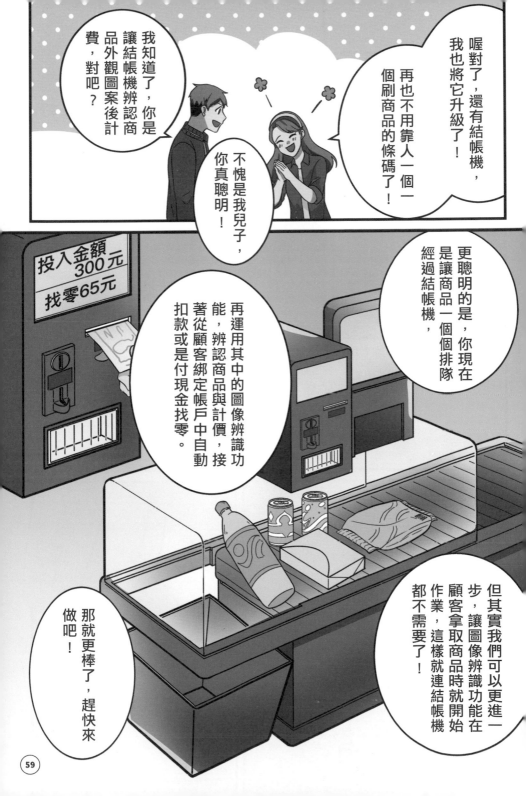

喔對了，還有結帳機，我也將它升級了！再也不用靠人一個一個刷商品的條碼了！

我知道了，你是讓結帳機辨認商品外觀圖案後計費，對吧？

不愧是我兒子，你真聰明！

更聰明的是，你現在是讓商品一個個排隊經過結帳機，再運用其中的圖像辨識功能，辨認商品與計價，接著從顧客綁定帳戶中自動扣款或是付現金找零。

投入金額 300元
找零 65元

但其實我們可以更進一步，讓圖像辨識功能在顧客拿取商品時就開始作業，這樣就連結帳機都不需要了！

那就更棒了，趕快來做吧！

還好店裡裝了監測系統，還有這個自動結帳機，讓我可以精簡人力，節省成本，不然我怎麼照顧你、把你養大。

照顧我？你常常那麼忙，都是米莉在陪我的……

地板怎麼都是土？

嗶嗶嗶嗶！

我們剛剛去打棒球。

米莉，快點清乾淨。

收到。

呼⋯⋯好險你爸在離開之前，還留下米莉和這些東西幫我，不然我肯定會瘋掉。

它們可是你爸花費心血設計的結晶。

你？幫我？拜託顧好你自己，我就很感恩了。

不只喔⋯⋯還有我啊！

我也是老爸⋯⋯和你⋯⋯愛的結晶啊。

我是說⋯⋯結晶！

啊？

? ??

?

愛的結晶？我的資料庫裡找不到這個物件，

是雪？是鹽？還是像水晶一樣的寶石？

哈哈……

？

要是你爸爸還在就好了。

會，打擊犯罪、維護正義是他心中最重要的價值。

媽，如果爸爸知道那天會出事，離開我們，你覺得他還是會那樣做嗎？

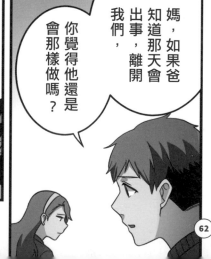

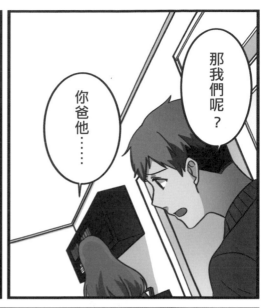

那我們呢？

你爸他……

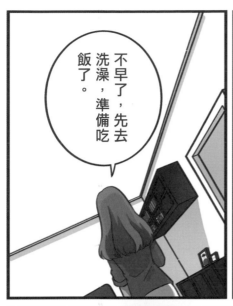

不早了，先去洗澡，準備吃飯了。

喔……

傻孩子，你爸他……是為了保護你……

你的行為對不對，AI能分辨

AI深度學習面向十分多元，其中一種就是我為米莉安排的「圖像辨識」，近年來開始發展的無人智慧商店，也需要用到AI圖片辨識功能。

大家都知道，很多商店都會設置監視器監錄有沒有人順手牽羊，但那些商店往往都需要有人盯著監視系統螢幕看，或是當發現店內貨物遭竊時，才會調閱監視錄影畫面尋找可疑嫌犯。

但如果有AI監視系統，就不需要有人時時盯著小小的螢幕了，因為AI會幫你看：經過圖片辨識深度訓練的AI，已經「記住」一般顧客伸手拿取商品後的動作特徵——拿在手上，或是放進購物籃內；同時也知道「把商品放入衣服裡頭，或是放進自己的包包」是不對的動作，因此，監視器一邊監錄著大家的一舉一動，一方面即時利用電腦運算，

將影片圖像拆解成一張一張的圖片，逐一檢查圖片裡的動作，是否和電腦記住的正常行為類似？還是出現了不該有的動作？一旦比對出有不對的舉動，則可立刻警鈴大響，啟動防盜機制。

當然，既然可以辨識哪些是不當行為，我們也可以訓練AI發現需要幫忙的顧客，例如當AI看到某顧客一直在店裡走來走去好像在找某樣商品，或是不斷拿起A、B兩樣商品比較，看起來無法決定要買哪個時，AI系統也可以通知店員前去協助。

輸入

顧客影像

AI 機器人

輸出
①在開包裝
②偷藏東西
在身上
③需要幫忙

描 QR code，
個小遊戲吧！

64

智慧商店買東西，
AI也能當結帳機

不只有監視系統能即時察覺店內有沒有小偷，我們家有熊智慧商店還有自動結帳系統呢！

大家一定有去便利商店買東西的經驗：你有沒有想過，為什麼「嗶」一下，店員就可以知道你該付多少錢？原來是便利店建置了電腦系統，並把商品貼上條碼，掃描條碼後，電腦就能結算金額。

不過，就算是用電腦算帳，還是得有店員協助刷條碼，確保每樣商品都有算到錢，並收錢、找錢給客人，但我們有熊商店的自動結帳機則是由AI擔任店員。

此外，在不久的未來，顧客下載我們有熊商店的APP，以手機二維條碼 QRcode 掃描進入商店後就可以隨意取貨。商店中，有許多台深度感測相機結合電腦影像辨識系統，針對顧客的動作分析，並偵測顧客從貨架上拿了哪些商品，然後自動計價，若顧客將商品放回架上，也會立刻扣除剛剛對那個商品的計價。所以顧客每從貨架上拿起一個商品，系統就開始計費，等到買完要離開時，也不用排隊等結帳，直接走出去，系統就會從顧客事先綁定的信用卡或帳戶扣款。

如果不習慣使用信用卡或電子支付系統的顧客，我們還是貼心準備了現在已非常普遍的自動繳費機，讓他們可以支付現金。而無論是哪種結帳方式，媽媽都可以不用每天坐在那兒顧店，而能有比較多的時間陪我，所以我覺得讓商店變聰明，真是太酷太棒的一件事了。

掃描 QR code，
玩個小遊戲吧！

第四章

闖入者

(10) (20) (30) (40) (50)

有熊商店

2021
……
？

西元 2021 7月
10
六月初一
農曆 星期六

2021 7月
10

ChiP

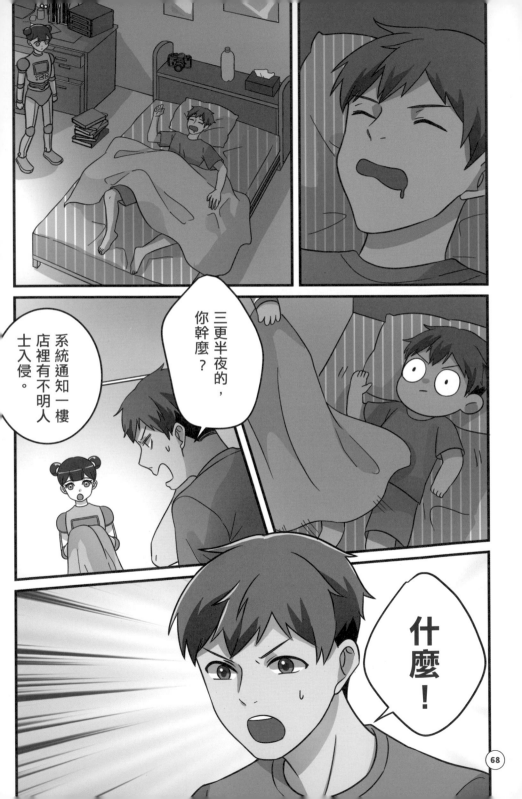

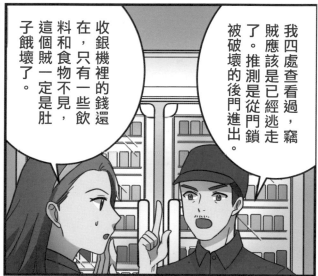

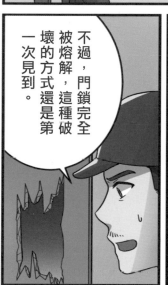

不過，門鎖完全被熔解，這種破壞的方式還是第一次見到。

收銀機裡的錢還在，只有一些飲料和食物不見，這個賊一定是肚子餓壞了。

我四處查看過，竊賊應該是已經逃走了。推測是從門鎖被破壞的後門進出。

CH02 2021.07

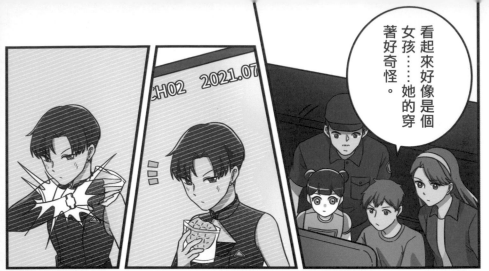

看起來好像是個女孩……她的穿著好奇怪。

麻煩把這段影像給我，我們會盡快查明。

啊……斷訊了……怎麼會。

後門壞了，你們自己小心一點，有什麼狀況立刻聯絡我們。

嗯，謝謝，辛苦了。

唉，門鎖壞了，看來今晚只能在店裡守著……

咚
！

磅

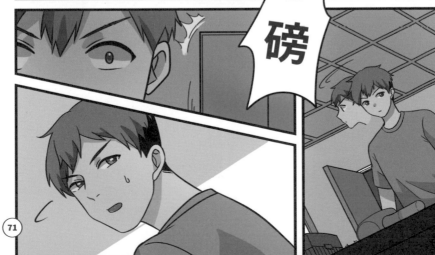

你……你是那個人！

你就在這裡先躲一晚吧。

更何況，你把店裡門鎖弄壞了，我媽正在樓下顧店，更不可能來了。

對不起，我實在餓得受不了，所以才……

放心，這裡我媽不會上來。

為什麼你不回家呢？

……我現在沒辦法回去。

我懂，有時候跟媽媽嘔氣，不想回家時，我就會窩在這裡。

不是的……我沒辦法回去，是因為……我來自於未來！

哈哈……你這造型裝的超像的。未來戰士還是英雄聯盟？

我是地球犯罪偵查組織的時光刑警，編號0314159263.14159263

0314159263.14159263 周率？來自未來的時光刑警圓周率！哈哈……

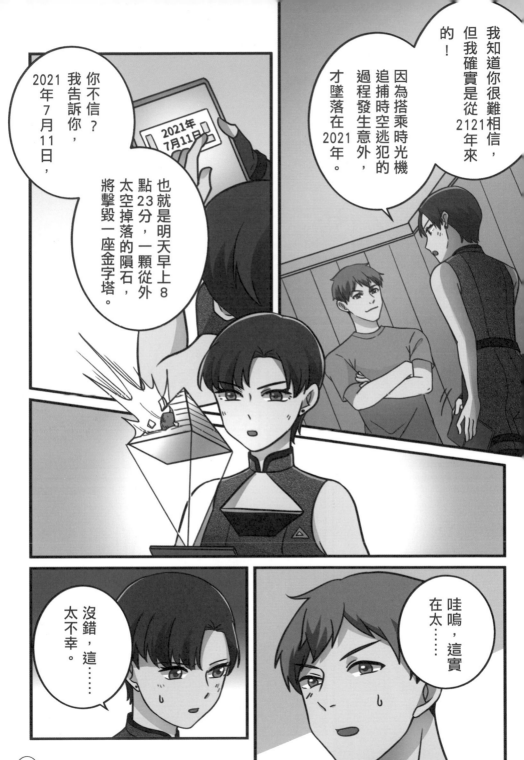

太酷了!

啊?

立體投影,影像精緻,這哪裡買的,快告訴我。

這是未來刑警的配備3D-PAD,2119年才生產的,現在買不到。

哇塞,竟然可以演這麼澈底!

沒關係,我上網一定找得到。

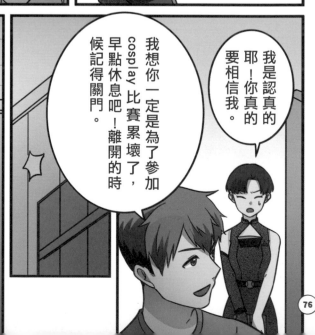

我是認真的耶!你真的要相信我。

我想你一定是為了參加cosplay比賽累壞了,早點休息吧!離開的時候記得關門。

76

有了它，這世界就是我的了！

第五章

原來

都是真的

10　20　30　40　50

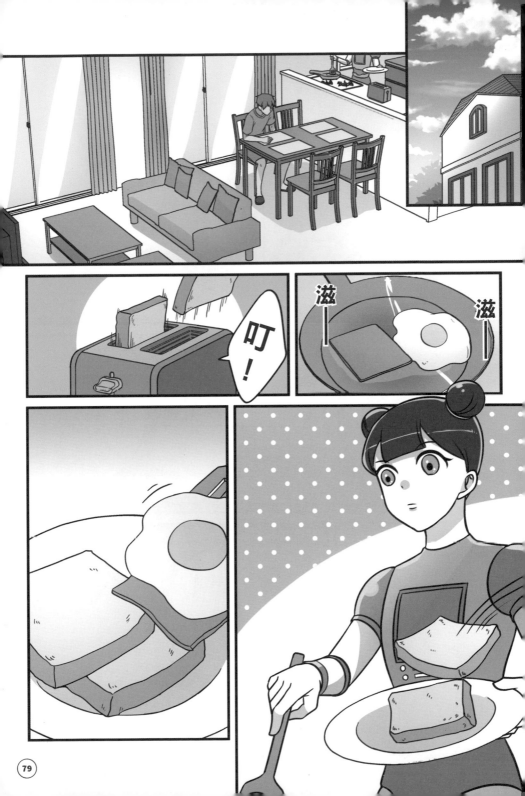

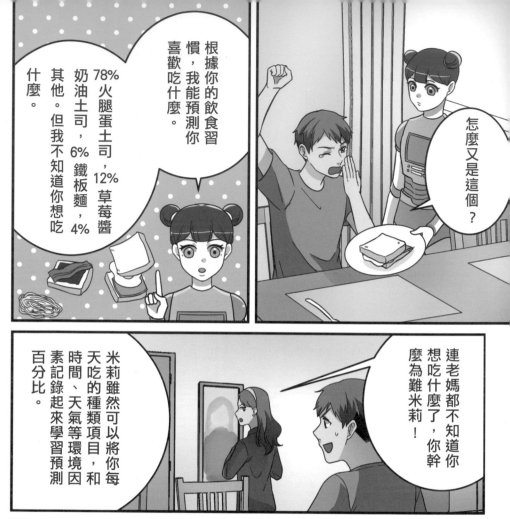

根據你的飲食習慣，我能預測你喜歡吃什麼。

78%火腿蛋土司，12%草莓醬奶油土司，6%鐵板麵，4%其他。但我不知道你想吃什麼。

怎麼又是這個？

連老媽都不知道你想吃什麼了，你幹麼為難米莉！

米莉雖然可以將你每天吃的種類項目，和時間、天氣等環境因素記錄起來學習預測百分比。

工人來修後門了，我先去忙嘍！

想換菜色，請前一天輸入新菜單。

是……

但人工智慧的瓶頸還無法區分喜歡跟想要，無法預測人類所有的感受。

80

插播一則最新消息，今天早上一顆從外太空掉落的隕石，擊毀一座金字塔。

消息指出，大約在8點23分的時候，聽到一聲爆炸巨響，隕石砸落在金字塔上。

……難道她真的是

走了嗎……

來自未來的人？

沒有……喂，別亂扯一通。

那她有沒有說，以後千蠶會跟你結婚？

我本來也不相信，但她昨天說今天會有顆隕石撞到金字塔……

怎麼可能？

不會！又不是在演電影！

算了，你們不信，我知道。

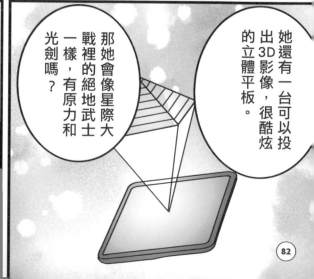

那她會像星際大戰裡的絕地武士一樣，有原力和光劍嗎？

她還有一台可以投出3D影像，很酷炫的立體平板。

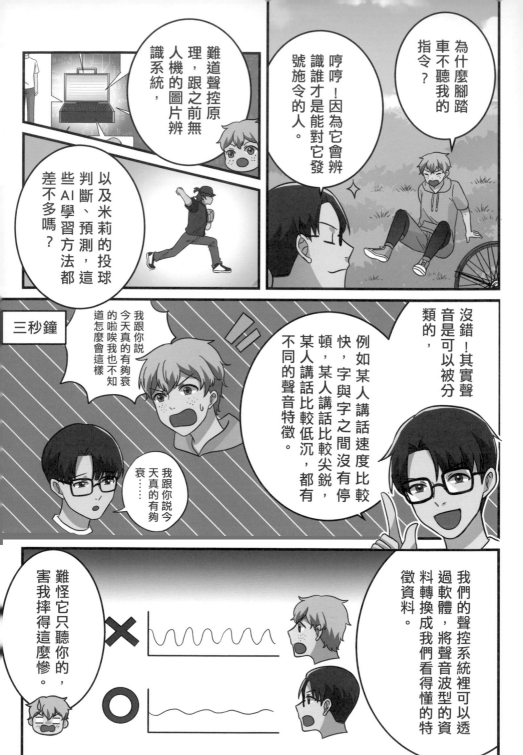

為什麼腳踏車不聽我的指令？

哼哼！因為它會辨識誰才是能對它發號施令的人。

難道聲控原理，跟之前無人機的圖片辨識系統，

以及米莉的投球判斷、預測，這些AI學習方法都差不多嗎？

沒錯！其實聲音是可以被分類的，

例如某人講話速度比較快，字與字之間沒有停頓，某人講話比較尖銳，某人講話比較低沉，都有不同的聲音特徵。

三秒鐘

我跟你說今天真的有夠衰的啦唉我也不知道怎麼會這樣

我跟你說今天真的有夠衰……

我們的聲控系統裡可以透過軟體，將聲音波型的資料轉換成我們看得懂的特徵資料。

難怪它只聽你的，害我摔得這麼慘。

✕

○

話說回來,你們真的都相信嗎?

到底要問幾次啊?

可惜的是,她人不見了,不然我們也想認識她……

也許可以再見到她。

為什麼?

她說她搭乘的時光機發生意外,所以只要我們找到時光機,就能找到她。

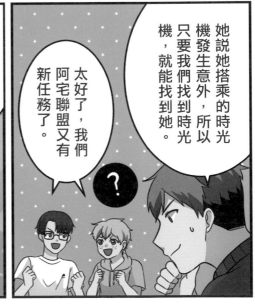

太好了,我們阿宅聯盟又有新任務了。

?

不過,這件事情要祕密進行。晚餐後,我家樹屋集合。

沒問題!

AI機器人也能做早餐

米莉如何成為做早餐的小幫手呢？首先，米莉記錄我與媽媽每天的早餐，例如：一週裡，媽媽有五天的早餐都是一杯果汁、兩片烤土司，一直打呵欠時，媽媽就會把果汁換成熱咖啡；而我則最喜歡吃稀飯配荷包蛋，有時也喜歡吃蘿蔔糕配蔥花蛋。

米莉記得了這些飲食習慣後，就會根據當天的天氣或媽媽的睡眠等狀況，推薦我與媽媽早餐吃什麼。

更棒的是，米莉不只推薦菜單，它還會幫忙做：米莉會在網路上搜尋這些常吃的菜色的食譜、記錄作法，然後建立起每一道餐點的製作步驟，包括：利用圖片辨識來識別每樣食材，抓取食材，處理食材（如洗菜、切菜）、烹煮及加入調味料等。

這些步驟用說的很容易，但米莉其實必須經過多次的訓練學習才能做到，例如它可能要捏爛幾百顆蛋之後，才知道要用多少的力氣才不會把蛋捏碎。每一次煎完荷包蛋之後，也要透過影像與語音辨識，了解我對於今天荷包蛋的評價，然後自己回去比對整個流程細節而發現：原來荷包蛋煎一分鐘、翻面三次、加0.2克的鹽，我說不好吃，但如果改成煎30秒翻面兩次與加0.1克的鹽，我就說好吃，於是她就會修正做法。所以透過AI學習，米莉的烹飪技巧可是越來越好呢！

掃描 QR code，
玩個小遊戲吧！

記錄飲食習慣
↓
輸入食譜
↓
建議菜色
↓
製作流程
↓
上菜

誰在說話，AI能分辨

除了訓練米莉「看」（圖片辨識）之外，我也訓練米莉「聽」。而在說明聲音如何被電腦聽懂之前，得先知道我們聽到聲音的原理。

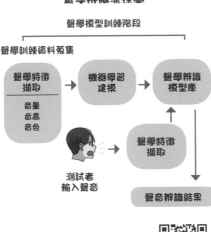

波形不同，音色就不同

物體振動時會產生聲波，聲波會使氣體、固體或液體產生波動，波動再傳到我們耳朵的鼓膜，例如：彈吉他時，用手撥動琴弦，琴弦振動使得空氣振動而產生波動，波動傳到耳膜讓耳膜振動後，這振動再透過聽覺神經傳到大腦，我們就聽到聲音了。

電腦雖然沒有耳朵接收聲音，但可以利用麥克風接收聲音後，再將聲波波形轉換成數據。聲音辨識就是電腦利用不同的數學計算方式，將每個

人的聲音轉變成特徵組合，再進行數據分析。

根據科學家研究，每個人發聲方式、說話習慣都不一樣，所以不同的兩人就算說同一句話，兩人這句話所產生的訊號波形也會不同。因為聲音有這樣的特性，因此很適合作為銀行交易或是門禁安全的身分辨識。也許你會說，那我把某人的聲音錄起來就可以讓AI電腦以為是某人說的而突破門禁？但其實，厲害的AI甚至能分辨音訊來源是本人現場發聲，或者是錄音裝置播放的呢！

聲學辨識流程圖

聲學模型訓練階段

聲學訓練資料蒐集

聲學特徵擷取
- 音量
- 音高
- 音色

→ 機器學習建模 → 聲學辨識模型庫

測試者輸入聲音 → 聲學特徵擷取 ↑

聲音辨識結果

掃描 QR code，玩個小遊戲吧！

第六章

生命中的三又二分之一

(10) (20) (30) (40) (50)

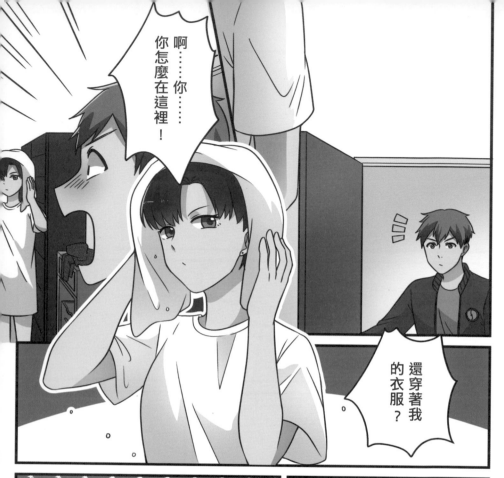

啊……你……你怎麼在這裡！

還穿著我的衣服？

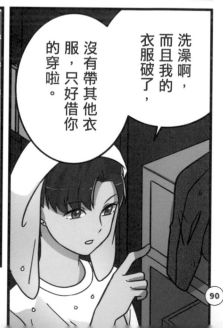

洗澡啊，而且我的衣服破了，沒有帶其他衣服，只好借你的穿啦。

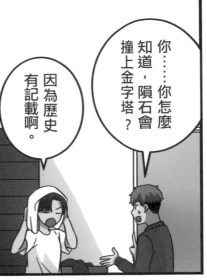

你⋯⋯你怎麼知道，隕石會撞上金字塔？

因為歷史有記載啊。

可是，你昨天說的時候，這件事情還沒發生耶。

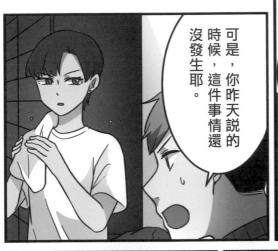

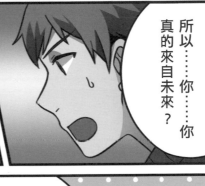

所以⋯⋯你⋯⋯你真的來自未來？

嗯。

這麼說來⋯⋯時空旅行，是真的？

嗯，在未來跨國境已稱不上旅行，暢遊外太空早就見怪不怪了。

人們期待已久的「穿越時空」已經成真。只不過，進行前必須通過申請。

為什麼？

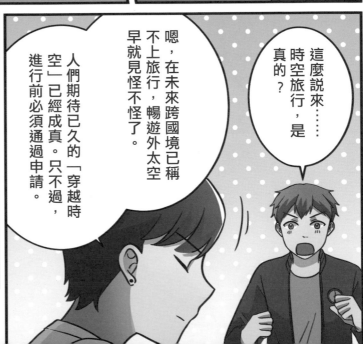

因為穿越時空不像幻想中的浪漫，一不小心，歷史就會被改變，世界會變得很混亂。

所以才需要像我這種的時空刑警，確保歷史不被蚩尤這樣的人改變。

蚩尤？

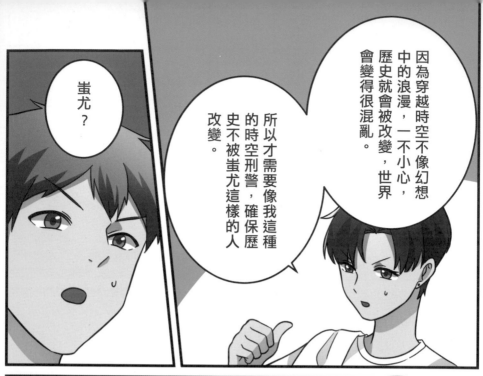

他是未來的時空逃犯，利用時光機穿越時空，再利用未來科技滿足自己的野心，破壞歷史。

我就是在追捕他的過程中，不小心掉到現在的。

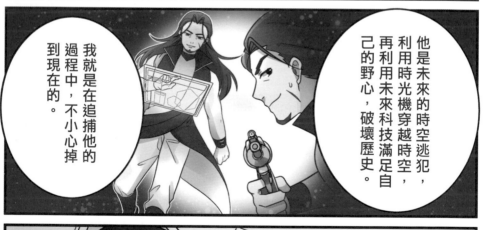

叩叩

這裡不行。

快躲起來！

這裡也不行。

就是這裡……

軒轅你還好吧，怎麼喘吁吁的？

我很好，我在運動。我……

你同學千蠶來找你。

千蠶！

對吼……媽，你請她等一下，我還沒準備好。

要準備什麼？

……我是說準備一些點心和飲料。

啊！

謝謝軒轅媽媽。

不用了，米莉等一下就會送上來。

千蠶，歡迎你到我們家玩，阿姨我就先去忙了。

你還好嗎？你看起來很緊張。

有嗎？……啊……因為……房間很亂。

這是什麼？

哇，好特別喔……這個材質，我從來沒看過。

啊……那是……是……

這好像是女生的衣服？

飲料來嘍！

太棒了，千蠶你一定渴了吧，我們喝飲料吧。

你好，請喝飲料。

米莉，這裡只有我和千蠶兩個人，難不成你也要喝嗎？

米莉不算，這個房間裡有三個人。

噗！

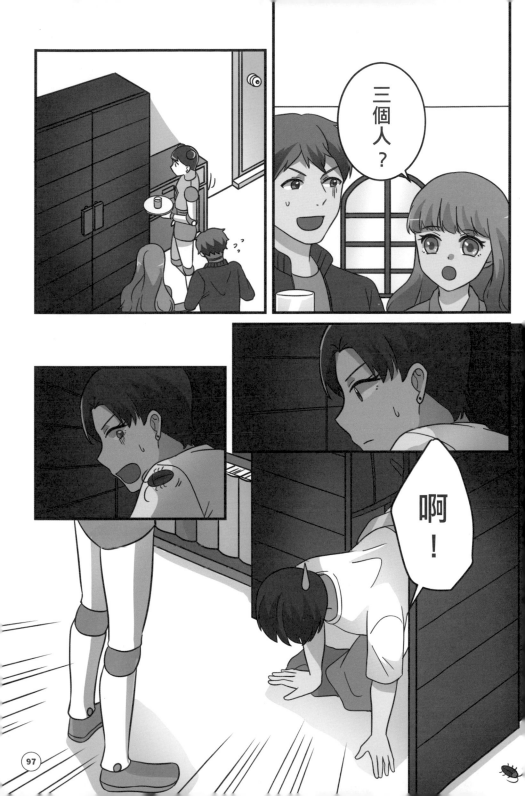

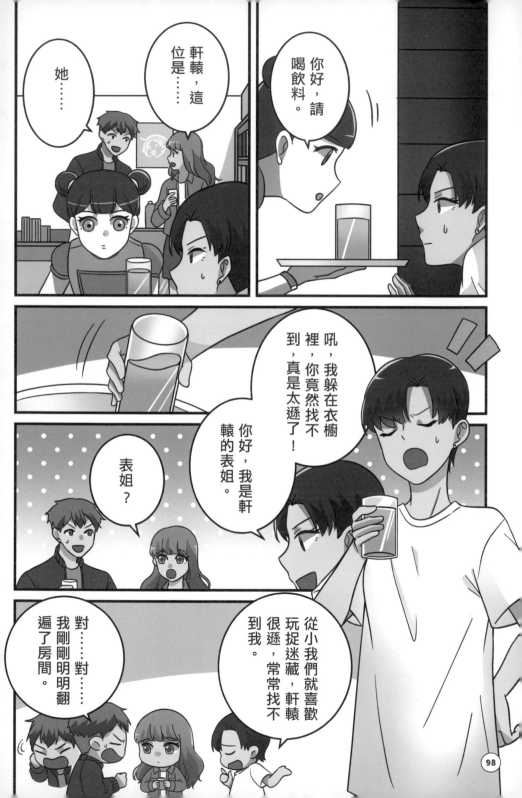

難怪……你剛剛才會滿頭大汗。

你好，我是千璽，你一定是姬。軒轅每次提到你都眉飛色舞。

我！

你……

你們感情一定很好。

對啊，我們都穿同一條褲子長大。

嗯？

……對……他都把我當男生。

所以這件衣服是你的嘍?

對阿,它破掉了,所以我才跟軒轅借衣服穿。

不然我才不想穿臭男生的衣服。

蛤?你再說一次。

這件衣服很有設計感,真好看。我可以帶回家幫你縫補。

啊!這……

這當然好啊,千璽對服裝設計很有興趣!

……好的,那就麻煩你嘍!

手也很巧,一定會幫你補得很完美的。

嗯!

100

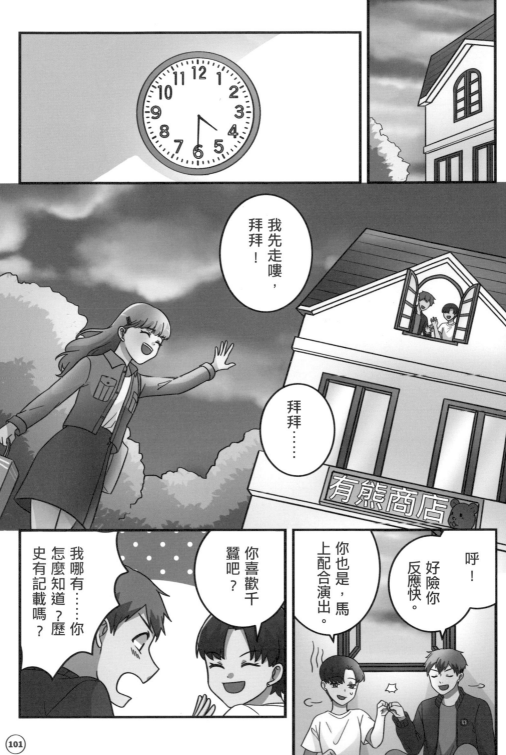

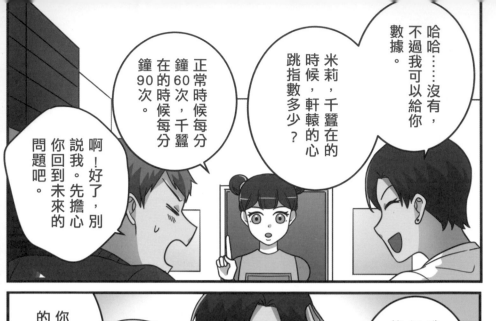

哈哈……沒有，不過我可以給你數據。

米莉，千蠶在的時候，軒轅的心跳指數多少？

正常時候每分鐘60次，千蠶在的時候每分鐘90次。

啊！好了，別說我。先擔心你回到未來的問題吧。

我的問題只有一個解決方法——找回時光機。

你知道你掉落的地方嗎？

嗯，我們！阿宅聯盟！

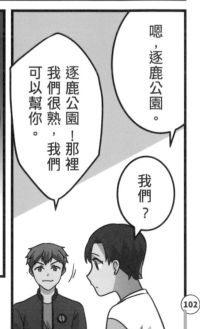

嗯，逐鹿公園。

逐鹿公園！那裡我們很熟，我們可以幫你。

我們？

休息一下，
喝口水吧！

第七章

時空黑洞

(10)(20)(30)(40)(50)

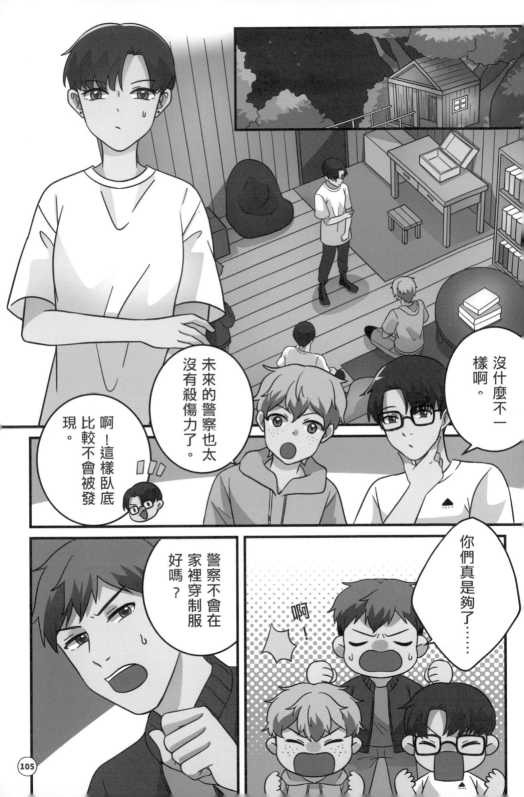

這樣一直盯著人家看，很沒禮貌。

我們又沒有不信。

我們只是好奇。

對嘛，要有禮貌……

……你好，我是堯堯。

亡……HI，我叫姬。

姬，可以請問你一個問題嗎？

嗯？

請問……下一期大樂透的開獎號碼？

啊……

他們平常比較宅，你……習慣就好。

這就是……阿宅聯盟？

上面顯示的是？

這就是你說的立體平板嗎？

這是時光機。

時光機？

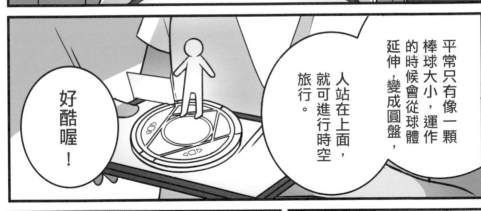

好酷喔！

平常只有像一顆棒球大小，運作的時候會從球體延伸，變成圓盤，人站在上面就可進行時空旅行。

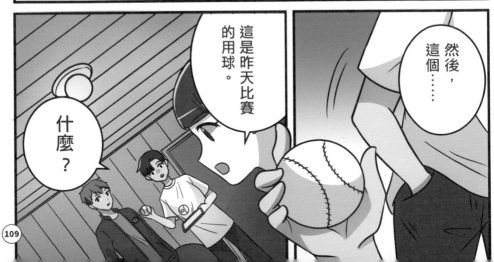

然後，這個……

這是昨天比賽的用球。

什麼？

原來是你們！

真的耶，原來全壘打球被你撿到了。

這顆球正巧穿越了我的時空流，破壞了時空傳送的光磁波，造成我的時光機意外掉落在2021年。

就因為一顆棒球？怎麼可能？

我也覺得不可思議，剛開始我以為是炮彈，但若是炮彈，我與時光機應該早就四分五裂了。

後來才發現，原來是棒球。只是人的力量有極限，根本不可能擊出這樣的速度。

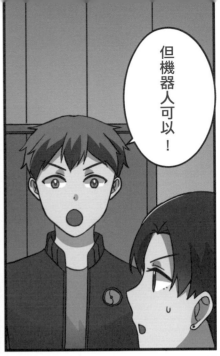

但機器人可以！

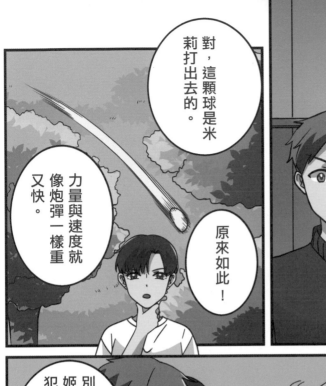

對，這顆球是米莉打出去的。

力量與速度就像炮彈一樣重又快。

原來如此！

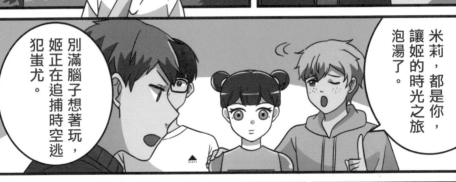

別滿腦子想著玩，姬正在追捕時空逃犯蚩尤。

米莉，都是你，讓姬的時光之旅泡湯了。

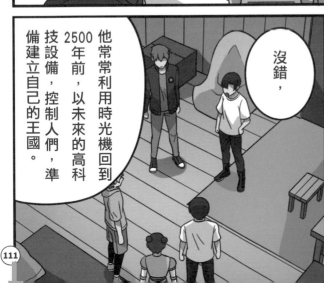

他常常利用時光機回到2500年前，以未來的高科技設備，控制人們，準備建立自己的王國。

沒錯，

蚩尤？

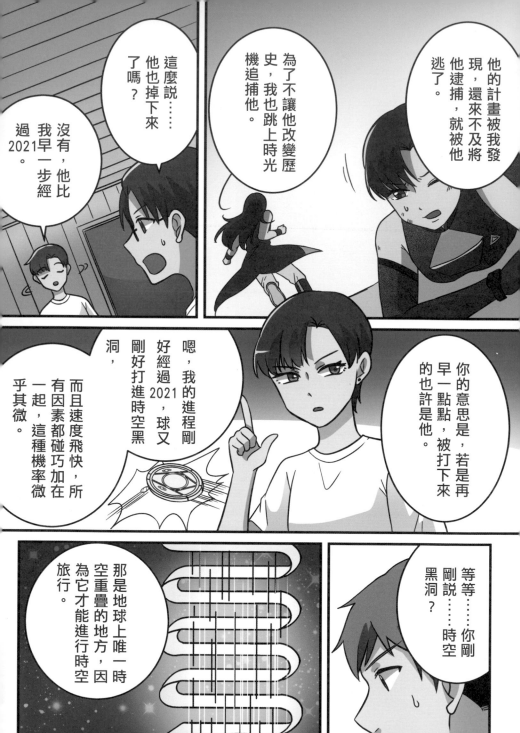

他的計畫被我發現，還來不及將他逮捕，就被他逃了。

為了不讓他改變歷史，我也跳上時光機追捕他。

這麼說……他也掉下來了嗎？

沒有，他比我早一步經過2021。

你的意思是，若是再早一點點，被打下來的也許是他。

嗯，我的進程剛好經過2021，球又剛好打進時空黑洞，而且速度飛快，所有因素都碰巧加在一起，這種機率微乎其微。

等等……你剛剛說……時空黑洞？

那是地球上唯一時空重疊的地方，因為它才能進行時空旅行。

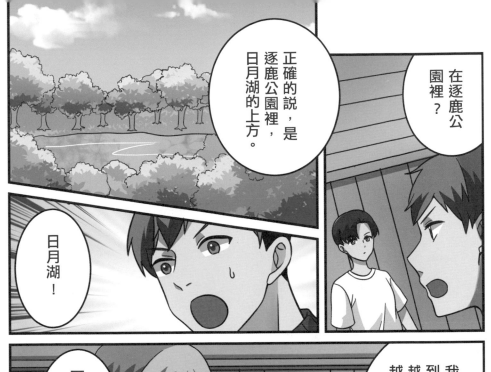

在逐鹿公園裡？

正確的說，是逐鹿公園裡，日月湖的上方。

日月湖！

我們得快點找到時光機，拖越久，事情就越難挽回。

可是怎麼找？

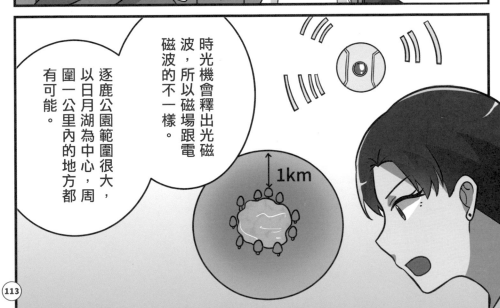

時光機會釋出光磁波，所以磁場跟電磁波的不一樣。

逐鹿公園範圍很大，以日月湖為中心，周圍一公里內的地方都有可能。

1km

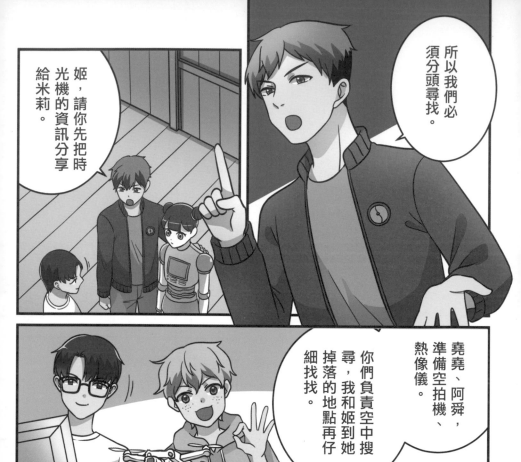

所以我們必須分頭尋找。

姬，請你先把時光機的資訊分享給米莉。

堯堯、阿舜，準備空拍機、熱像儀。

你們負責空中搜尋，我和姬到她掉落的地點再仔細找找。

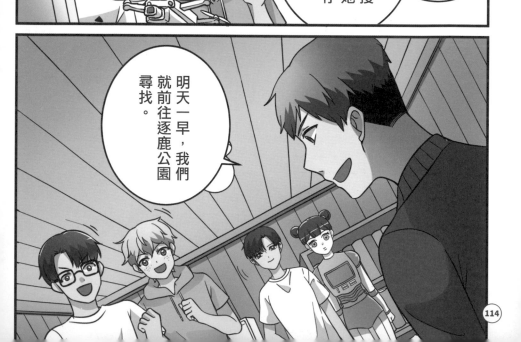

明天一早，我們就前往逐鹿公園尋找。

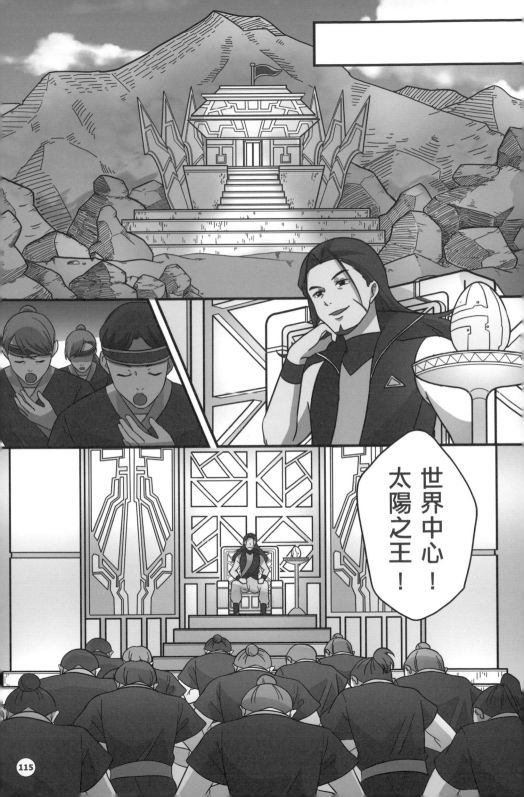

第八章

湖邊的祕密

(10) (20) (30) (40) (50)

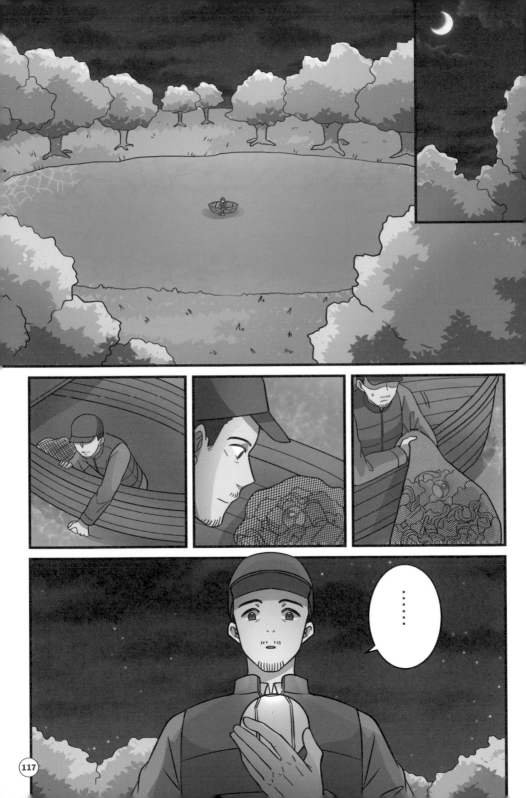

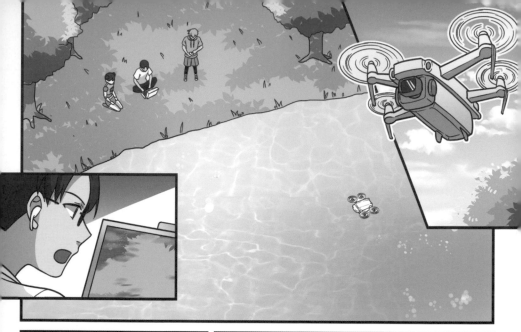

沒有任何跡象。

他走了，在我五歲的時候。

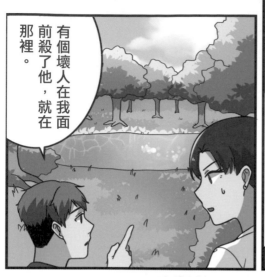

有個壞人在我面前殺了他，就在那裡。

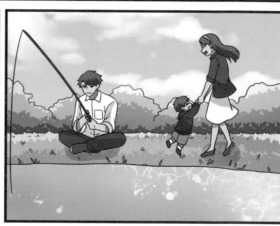

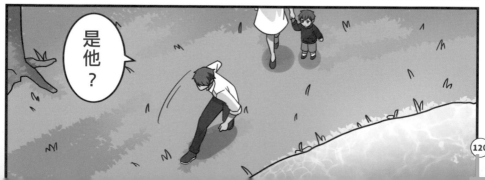

是他？

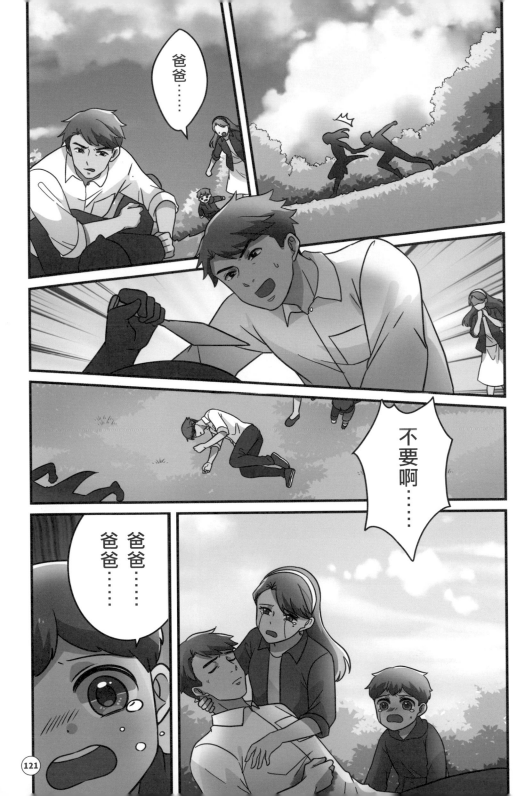

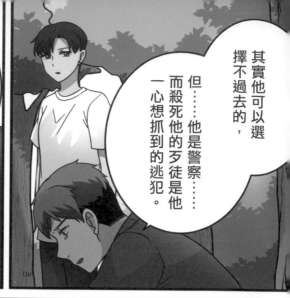

其實他可以選擇不過去的，

但……他是警察……而殺死他的歹徒是他一心想抓到的逃犯。

我好想他……

要是能找到時光機，就能見到爸爸了。

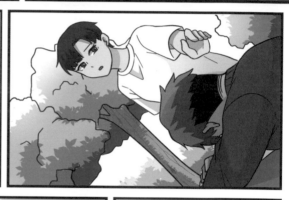

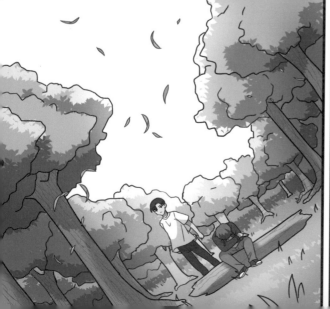

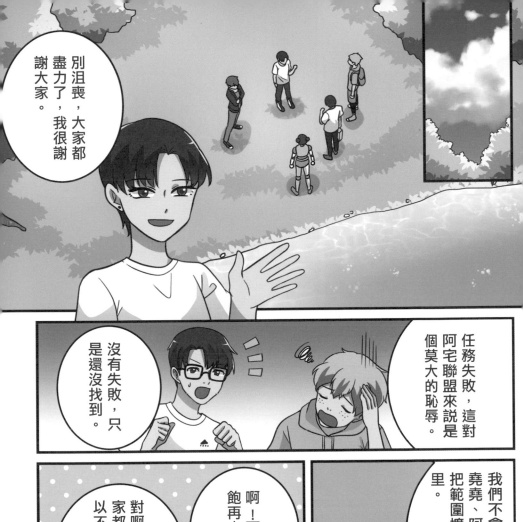

別沮喪，大家都盡力了，我很謝謝大家。

沒有失敗，只是還沒找到。

任務失敗，這對阿宅聯盟來說是個莫大的恥辱。

我們不會放棄的，堯堯、阿舜，我們把範圍擴大到三公里。

咕嚕

啊！可以吃飽再來嗎？

對啊，你以為大家都是米莉，可以不用吃飯嗎？

米莉不吃飯，只吃電。

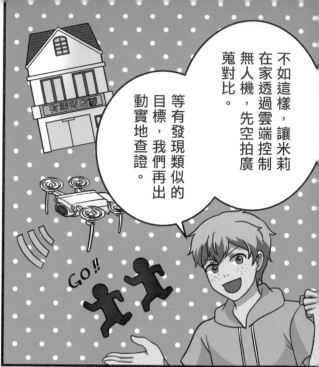

不如這樣，讓米莉在家透過雲端控制無人機，先空拍廣蒐對比。

等有發現類似的目標，我們再出動實地查證。

這是個好主意！軒轅，放輕鬆，先讓大家休息一下。

嗯……

這樣吧，到我們家店裡吃飯，讓姬見識一下2021最強美食。

耶，吃飯嘍！

Pizza

為什麼？未來沒有這些東西嗎？

我已經好久沒有吃這麼有罪惡感的食物了，好過癮⋯⋯

你很餓吼。

有，但是味道不太一樣。

當然，這是我們家的獨家祕方。

哇 太方便了。

未來是機器人幫忙做飯,你想吃什麼告訴它就好,但如果是它覺得你不適合吃的食物,就不會幫你做。

煮法也不一樣。

但基本上都是偏清淡的口味,

另外AI健康系統也會讓你盡量遠離美味但不太健康的食物。

是不是像我們現在的AI健康營養師,只要輸入身體檢查報告,就會建議適合你的菜單。

沒錯,但未來更精確,透過影像辨識,

只要你面前出現不適合或不健康的食物,系統就會發出警示,你就不敢吃了。

喔,好險,我不是未來的人。

對,那就盡情的吃吧!

哇！

這是什麼花？

哇，好可愛的狗……

這是……

這叫雞蛋花。

咦，這個你不知道？

在未來大多數的人只認識一種狗。

什麼狗？

機器狗，真的狗要有專業證照才能養。

養狗執照
志一
男
發照日期
2120/5/20

前面那一棟是什麼？

是圖書館啊。

真的嗎？我可以去看一看嗎？

走啊！

喔，好險。

叭─

耶……

這車子進去還要照相？

這是停車辨識，讓電腦判讀你的車號，等等出場可以直接依車號繳費，就不需要人工收費了。

我媽說，以後是AI的天下，人類都會失去工作。這是真的嗎？

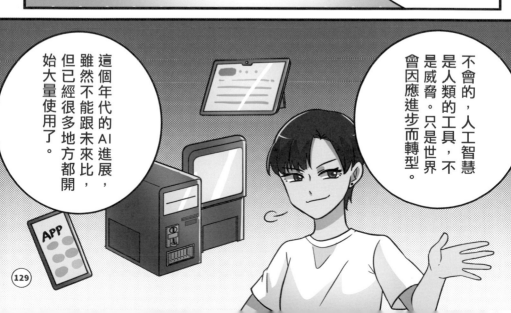

不會的，人工智慧是人類的工具，不是威脅。只是世界會因應進步而轉型。

這個年代的AI進展，雖然不能跟未來比，但已經很多地方都開始大量使用了。

AI成為你的專屬健康管理師

電影《鋼鐵人》前期的智慧管家賈維斯和後期的星期五，都體現了我們對於AI的想像，而既然AI這麼聰明，當然也可以運用AI協助我們管理健康嘍。

目前有很多穿戴裝置已經可以隨時監測與記錄穿戴者的心跳、體溫、血壓、血氧等資訊，這些資訊傳上雲端後，營養管理師或是健身教練就可以根據那些數值，給予最適合我們的飲食或運動上的建議。

但在未來，AI可以更厲害。AI可以蒐集與累積自身健康大數據，利用演算法找出你個人的健康狀態模式，例如：每次心跳加速、但體溫沒有明顯上升時，就容易拉肚子，原來那是考試前緊張的結果；但如果你考試前只吃白稀飯配燙青菜，則你拉肚子的情況就會緩解，但如果吃

白稀飯配肉鬆，就還是會拉肚子。於是AI在你下次考前緊張時，會建議你吃白稀飯配燙青菜，甚至當你要吃白稀飯配肉鬆時，就會發出警示提醒。

另外，AI還能在輸入個人的年齡、性別、身高、體重、疾病、家族病史，以及各項健康檢查報告上的數據後，從大量的資料庫中，比對發現這樣的身體組成情況比較容易有什麼病症嗎？應該如何吃喝？（不論是低醣飲食或是廢柴大吃特吃計畫？）AI將可以據此提供各項飲食、運動種類的建議。

AI這麼聰明，所以我相信AI健康管理員，絕對是未來世界不可或缺的一員。

掃描 QR code，
玩個小遊戲吧！

健康數據蒐集

穿戴性裝置
APP
問卷（心理生理）

資料蒐集

健康數據分析

生理指標
生活習慣
心理狀態

健康管理計畫

健康飲食
健康運動
健康心理

人工智慧領域

透過AI的診斷、預測、來制定出合適的計畫

第九章

重大發現

(10)(20)(30)(40)(50)

啊～原來圖書館是這個味道。

好多紙張書皮，夾雜人文香氣，好棒啊！

這裡的書都可以看嗎？

當然，隨你看到飽！

未來文字都數位化了，紙本的書都被淘汰，當然沒有圖書館啦。

想不到姬有這種癖好。

書香達人嗎？嘻嘻……

太棒了！

我不行了，每次到圖書館，我就有想上廁所的Feeling。

我也不行，我會想睡覺！

軒轅，你陪她就好，我們兩個去看看時光機的搜尋狀況。

喔～

134

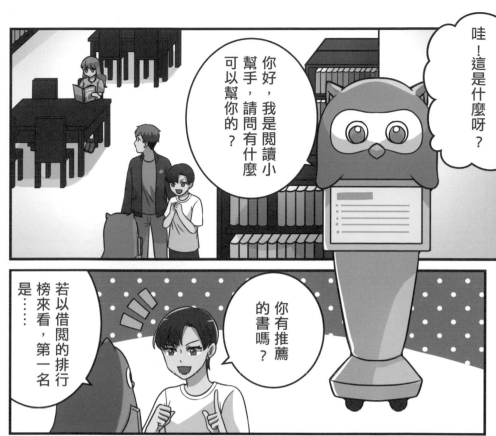

哇！這是什麼呀？

你好，我是閱讀小幫手，請問有什麼可以幫你的？

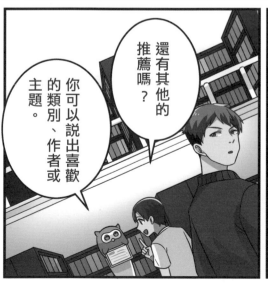

你有推薦的書嗎？

若以借閱的排行榜來看，第一名是……

還有其他的推薦嗎？

你可以說出喜歡的類別、作者或主題。

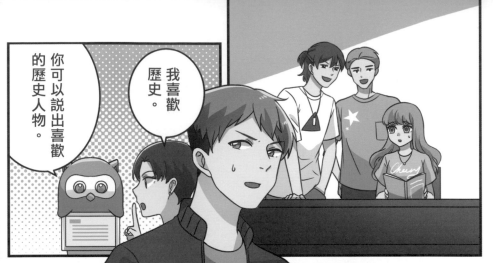

你可以說出喜歡的歷史人物。

歷史。

我喜歡歷史。

嗯……

蚩尤？

搜尋中

神祕的太陽城在RT排4－23號

啊？

可惡……

祝您閱讀愉快。

快帶我去找這本書。

請跟我來。

神祕的太陽城

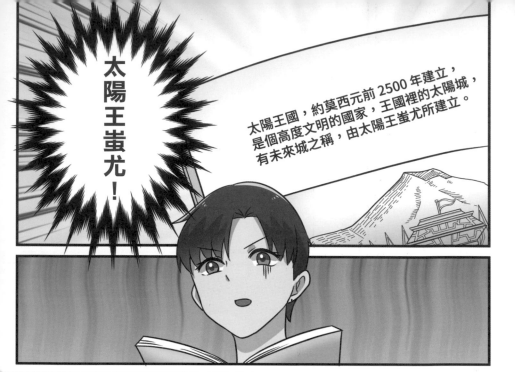

太陽王蚩尤！

太陽王國，約莫西元前2500年建立，是個高度文明的國家，王國裡的太陽城，有未來城之稱，由太陽王蚩尤所建立。

就跟我出去一次試試嘛，我保證很好玩的……

有什麼好玩的嗎？我可以跟你去。

你閃一邊去,沒有人問你。

不好意思,千蠶約我討論功課。

對不起,我遲到了。

喔⋯⋯沒⋯⋯沒關係。

所以⋯⋯請不要打擾我們。

你說什麼!

很好……算你有種，我們走著瞧！

呼……

嗯。

你沒事吧？

軒轅……謝謝你。

我們不是才剛來？你不是對這裡很有興趣？

軒轅，我們該走了！

我突然想起我們還有事要辦。

?

我們有事要辦？沒有啊，時光機又還沒……

噢喔……

抱歉……非常抱歉……

喔對……對……

……我……我三嬸婆的二女兒她老公表姐家的小烏龜要下蛋了，我媽媽要我送禮物去。

啊？對……對，生小孩坐月子很重要。

啊？

喔……好的……謝謝你。

沒關係，對了，姬，你的衣服我快補好了，我再找時間拿去給你。

哈……千蠶很抱歉，我們得先走了。

你在掰什麼啦，三嬸婆的二女兒她老公表姐家的小烏龜要下蛋？

……你還不是一樣亂掰，烏龜還要坐月子？

我好不容易幫千蠶解圍，當了英雄，你幹麼急著把我拉走……

先別説這個了。

神祕的太陽城

你看這個！

你怎麼把書帶出來？

好啦，改天再還回去，你先看啦……

咦？不行嗎？

當然不行。

嗯……先回去再說。

不應該有這座城的，蛍尤正在改變歷史，我得趕快找到時光機。

你好，歡迎光臨。

叮咚—

有熊商店

拱拱
鋪鋪

到底是有多累？

丟！

咳……庫……

錢……

目標發現，目標發現……

有啊，從哪裡傳來的？

我的畫面沒

我的也沒有訊號。

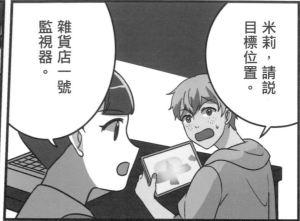
米莉，請説目標位置。

將畫面傳過來。

雜貨店一號監視器。

好的。

快跟著那個人。

呦,腳踏兩條船啊!

都已經有這麼迷人的女伴了,為什麼還要跟我搶千蠶?

你誤會了,我不是她的……

想讓你知道……什麼叫做拳頭的滋味。

你們想做什麼……

小妞,你先走吧,這件事與你無關。

可惡，敢阻擋我，女生我照樣動手。

啊！

呃啊！

……快走……

怎麼樣，現在相信我是刑警了吧！

軒轅，找到時光機了。

真的嗎？太好了，我們趕快回去。

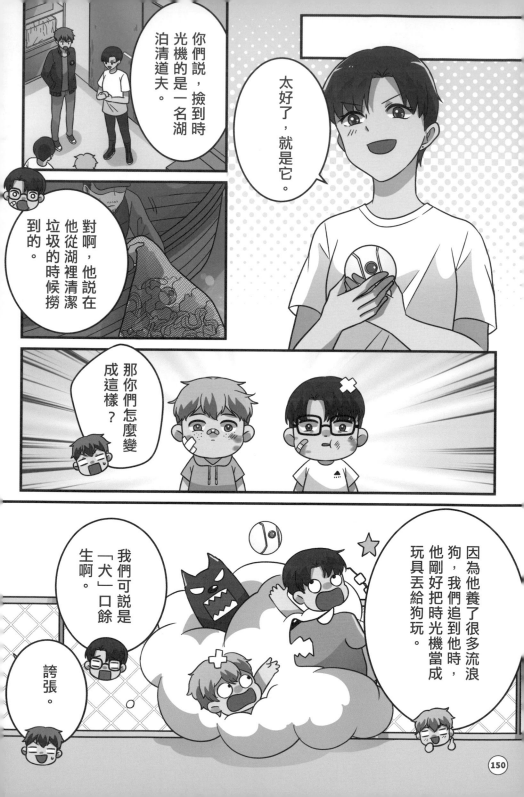

你們說，撿到時光機的是一名湖泊清道夫。

太好了，就是它。

對啊，他說在他從湖裡清潔垃圾的時候撈到的。

那你們怎麼變成這樣？

因為他養了很多流浪狗，我們追到他時，他剛好把時光機當成玩具丟給狗玩。

我們可說是「犬」口餘生啊。

誇張。

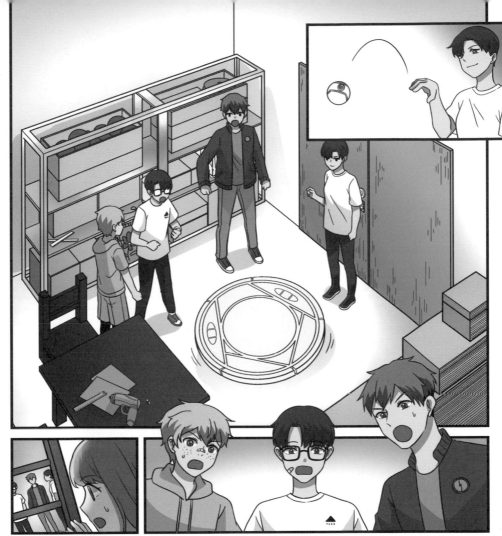

看起來有些地方有點損壞，但還好問題不大，只是需要花時間修一下。

太好了，我們這些傷也算有價值了。

讓我們幫你吧！

你們已經幫我很多了，接下來只需要米莉的幫忙，其他由我自己完成。

很抱歉不能讓你們參與太多，否則未來可能會被改變……

我明白了！

你曾經這麼說過,要是有時光機就好了,就可以見到爸爸!

見到爸爸,然後呢?阻止他,讓他繼續參與你的成長嗎?

是你的話,你也會這麼希望的。

當然,但是如果阻止他,可能就換成別人受害,你也還是會這麼希望嗎?

我……

不管你會不會，但我相信你爸爸不會希望這麼做的。

他會衝過去，正是因為他不想要有人再受到傷害。

也因為這樣，他才是你那麼愛、那麼讓人尊敬的爸爸。

可是，我好希望他能在我身邊，好希望……

其實他一直都在……

只要你想到他，他不就是在這些地方嗎？

有時遠一點，在那裡。

在這裡。

在這裡。

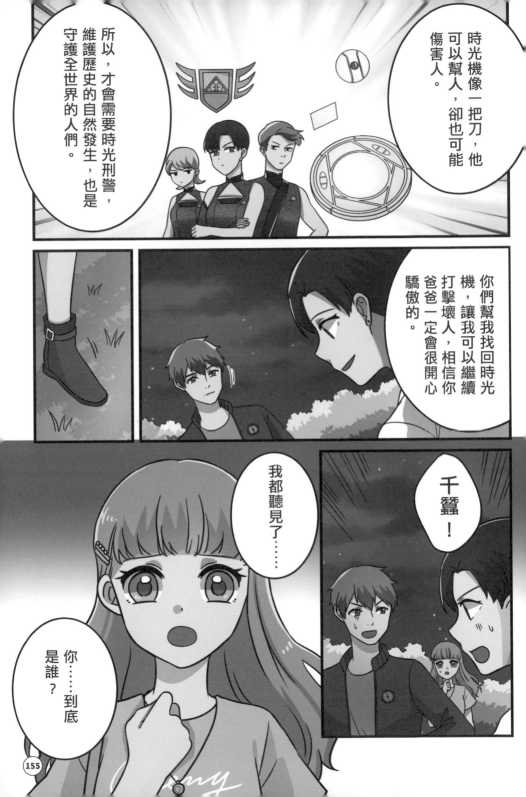

時光機像一把刀，他可以幫人，卻也可能傷害人。

所以，維護歷史的自然發生，守護全世界的人們。才會需要時光刑警，也是

你們幫我找回時光機，讓我可以繼續打擊壞人，相信你爸爸一定會很開心驕傲的。

千蠶！

我都聽見了……

你……到底是誰？

嗚……

親愛的，不要哭……對不起。

軒轅……要拜託你照顧了。

我不要……我要你跟我一起……

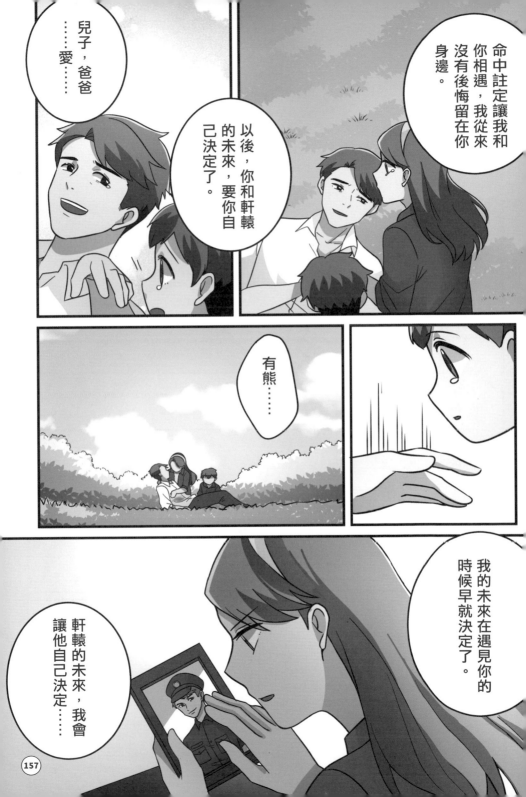

大家好！

我帶了幾套衣服來給你穿，不能老是穿軒轅的衣服，不合身！

啊……沒關係啦……

在2121年，大家都穿什麼樣的衣服呢？

有什麼材質呢？都和你的制服一樣嗎？

真不習慣這麼熱情的千蠶。

自從她知道姬的事情，就變得和平常不一樣了。

姬完全成了她的偶像，軒轅你輸了！

才不是！千蠶夢想成為服裝設計師，她只是對於未來的服裝好奇而已啦。

想知道更多

圖書館員小幫手，導引機器人

我和姬在圖書館裡遇到的機器人，結合了前面說過的圖片辨識、語音辨識及大數據的綜合運用。在這兒，我們將為你揭開AI書籍位置導引、書籍推薦與人機互動的祕密。

書籍位置導引的服務可以協助讀者從他所在的位置走到書籍放置處。這服務需要在導引機器人中輸入圖書館地圖與書籍位置資料庫，因此當讀者詢問要找《阿宅聯盟》這本書時，機器人就可以在資料庫中查詢這本書是放置在哪個書架上？而這書架又是在圖書館中的哪個位置？然後透過地圖找出可以走的幾條路徑，並根據我們設定的規則（例如：選擇移動步數最少的路徑），從中挑選出一條最適合的移動路徑並帶領讀者前去取書。

路徑導引的AI目前被大量的應用在美食外送、計程叫車等服務中。而在這兒也想提

醒大家：還記得嗎？前面我們講過，機器人在移動導引的過程中，必須同時配合圖書館中與機器人身上的感測裝置，以避免在導引的過程中撞到其他讀者唷。現在，大家也可以想想，如果你想要設計美食外送機器人，你認為會需要輸入些什麼資料與為它配備哪些裝置呢？

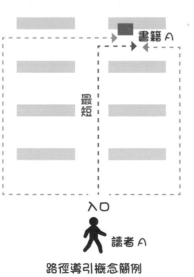

書籍A

最長

最短

入口

讀者A

路徑導引概念簡例

至於書籍推薦的服務，有很多不同的AI設計，例如可以根據你的閱讀歷程推薦（比如說你借閱過很多歷史書籍，它就會推薦歷史類新書）；或是AI從你所借的書中發現「巴西」這個字詞大量出現，則它就可能推薦「巴西旅遊」、「巴西名人」等書籍給你；或是運用「協同過濾」概念：如果你是讀者E（請見下圖），AI比對後發現你與讀者D都借了封神榜與席慕容詩集，所以D借的亞森羅蘋與耶穌的故事，AI就會認為你應該也會感興趣而推薦給你。

	玩出行動力	封神榜	席慕容詩集	亞森羅蘋	耶穌的故事	有趣的英文	秒懂理財
借閱者 A			V	V	V		V
借閱者 B			V			V	V
借閱者 C	V			V		V	V
借閱者 D		V	V	V	V		
借閱者 E	V	V	V	?	?	?	?

問題：借閱者E會借哪幾本書呢？

發現了嗎？AI應該推薦你什麼書，會因為邏輯不同而有不同的推薦書單，因此你也可以想想你要怎麼設計你的AI書籍推薦系統喔。

而如果你想跟AI聊天，那就是人機互動AI設計，也是目前比較複雜的AI技術之一，因為必須在資料庫中儲存各種不同的情境與問題，AI透過語音辨識理解（拆解）讀者的問題，同時透過影像圖片辨識來讀懂讀者的表情，收到讀者的情緒回饋，確認問題是否得到解答。而這些部分都需要經過大量的資料輸入，與深度學習才能夠讓AI越來越聰明。

掃描 QR code，
玩個小遊戲吧！

更多的 AI 知識，
全都在這兒。

第十章

真相

|ılıdıllıllıllılı|

(10) (20) (30) (40) (50)

太好了，米莉，謝謝你的幫忙。

不客氣，這是我的榮幸。

姬⋯⋯不好了⋯⋯

你看！

殘暴的太陽王國

本來不是叫《神祕的太陽城》嗎？

殘暴的太陽王國

是蚩尤！他已經壯大到併吞其他族群了。

再不阻止他，影響就越來越大。

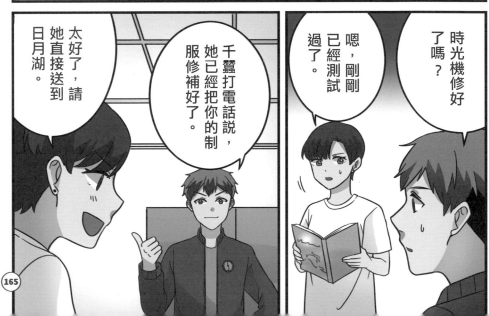

時光機修好了嗎？

嗯，剛剛已經測試過了。

千蠶打電話說，她已經把你的制服修補好了。

太好了，請她直接送到日月湖。

你要做什麼？

不用了，我每天都得回家吃飯……你到底要做什麼？

我希望你能再給我一次機會，我請你吃飯。

我是來為我那天在圖書館的行為道歉的。

沒事，那天沒有怎樣。

是千蠶！

拜託，要搭時光機的是姬，又不是你們，急什麼？

辛苦你了，害你跑得那麼喘。

不會……姬的衣服，還有大家的……都在這裡。

雖然出任務的不是我們，但這樣才有同一個團隊的感覺嘛。

沒錯,所以米
莉也有……

你看。

哇……
好棒喔……

我們也趕快
換上吧……

你也快去!

嗯。

幫我拿著。

幫我拿著，不然我怎麼換衣服？

我相信你！

你不怕我……

謝謝你。

啊……軒轅小心！

咚！

這是你的……

軒轅！

邢天！

邢天，你快放開她。

你想做什麼？

我就想不知道哪裡來的臭丫頭，身手這麼厲害……

嘿嘿，時光機是吧，現在在我手上。

別過來，我的刀很利喲！

可惡……

這要怎麼用？來，你用……不然我就殺了你……

邢天，你！

哈哈哈……太好了，我們兩個終於可以在一起了。

千蠶！

千蠶……
千蠶……

怎麼辦？

沒有了時光機，什麼也做不了。

那我們就再做一個時光機。

姬，你一定知道怎麼做吧，我們一起一定一定可以的。

不會的，一定還有辦法的。

大家一起想想辦法，我們不能放棄……

千蠶是我們的朋友，我們要把千蠶救回來……

我們要把千蠶救回來啊……

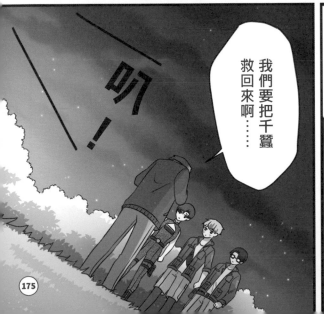

叭！

啊……

媽……！

那個時候，看到你爸爸躺在這裡，

媽……

你也是這樣抱著我哭。

她……千蠶她……

啊？

我知道！

別忘了你小時候是米莉幫我照顧的，我從它身上的監錄系統，都看到了。

啊！所以她……

來自未來的時光刑警，那晚潛入我們店裡的就是她。

那你為什麼都沒有說？

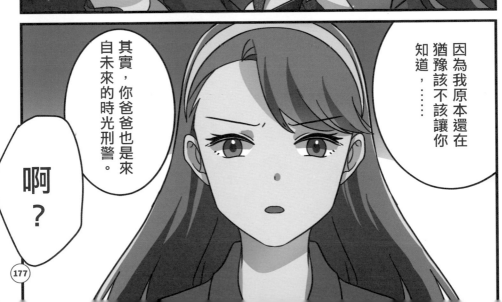

因為我原本還在猶豫該不該讓你知道，……

其實，你爸爸也是來自未來的時光刑警。

啊？

177

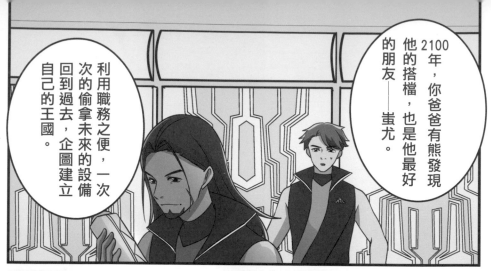

2100年，你爸爸有熊發現他的搭檔，也是他最好的朋友——蛍尤。

利用職務之便，一次次的偷拿未來的設備回到過去，企圖建立自己的王國。

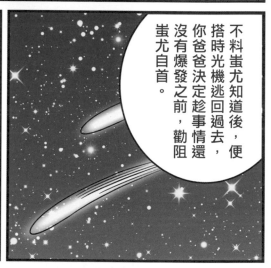

不料蛍尤知道後，便搭時光機逃回過去，你爸爸決定趁事情還沒有爆發之前，勸阻蛍尤自首。

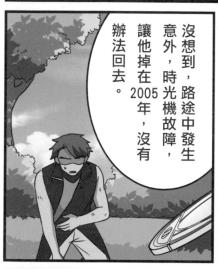

沒想到，路途中發生意外，時光機故障，讓他掉在2005年，沒有辦法回去。

原來如此，蛍尤利用這點，塑造軒轅爸爸出任務殉職的假象，

這些年才能在時光流裡繼續來回穿梭。

那我是……

後來我們相遇相戀，他知道不該愛上我，因為會改變歷史，

他對我的愛，還是讓他決定留下來，我也懷了你。

哇，這不是穿越劇裡常發生的嗎？

噓，不要吵。

有你跟有熊在我身邊，是我這一生最幸福的時光。

只是沒想到，那一天在這裡，竟然會遇到蚩尤，將有熊從我們的生命中奪走。

啊，是他。

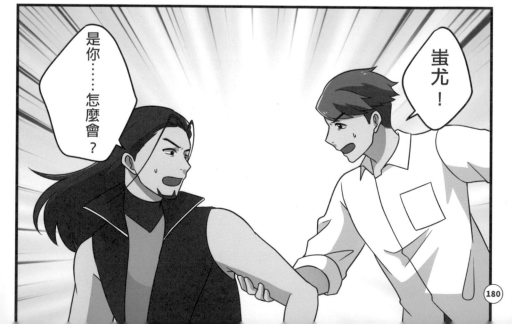

是你……怎麼會？

蚩尤！

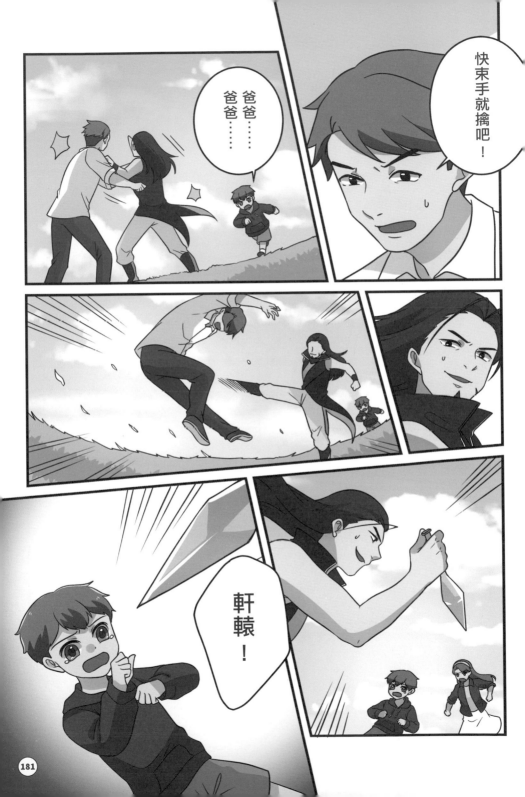

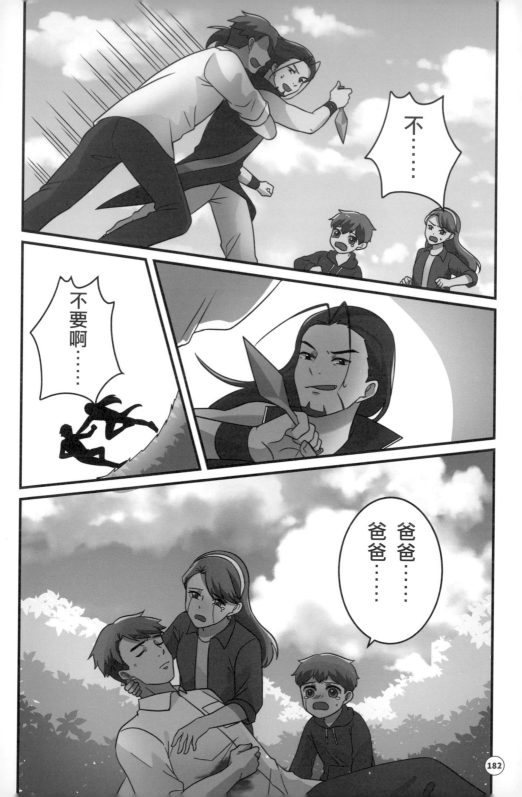

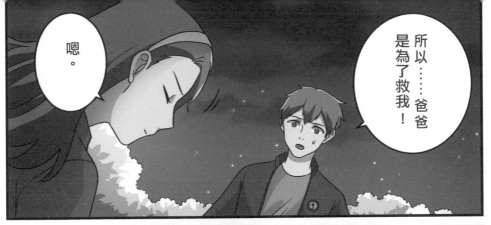

嗯。

所以……爸爸是為了救我！

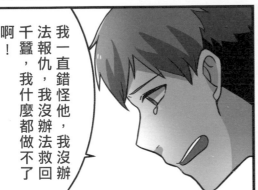

我一直錯怪他，我沒辦法報仇，我沒辦法救回千璽，我什麼都做不了啊！

可惡……我竟然……

不，你可以完成你爸爸的心願！

他沒有忘記要緝捕蚩尤，這是他花了五年的努力打造的新時光機。

好大。

因為他也想帶著我們全家一起回到未來，所以他不停的實驗，讓時光機可以承載五個人。

這真是太好了。

這表示，我們也可以一起去。

拿去吧，去把千蠶救回來。

媽……

雖然阻止不了你爸爸的離去，但希望可以阻止蛊尤的野心。

只有你可以完成你爸最大的心願。

嗯，爸爸報仇，我一定會替爸爸……

小心，我等你們回來。

TIME
-2500

啟動

第十一章

太陽王國決戰

(10) (20) (30) (40) (50)

哇,石頭造型 LED。

這叫磁歐石,未來的能源,有了它,可以供給我們需要的電力。

對喔,我忘了這是個沒有電的年代。

看來,蚩尤一定也帶來了。

嗯,這只是碎石。也因為這次蚩尤偷了一顆大的磁歐石,我們才發現他的罪行。

阿舜,你負責跟 AI 導航系統米莉一起,建立我和姬負責實際地面偵查,看看能否找到千璽。

我們現在該怎麼辦?

我們必須利用黑夜不容易被發現的時候,先了解這裡的狀況。

米莉的AI沒有這麼神，需要你們先給相關有標註的資料，它的AI演算法才能學習。

我會出動空拍機，從空中了解城裡的設施以及戒備狀況。

嗯，將空拍機拍到的影像傳給米莉，導航建立完成後，阿舜記得將一些危險的地方先標註起來。

沒問題。

有什麼狀況，隨時保持聯絡。

好，你們也小心。

這你拿著，以防我們走散了，還可以有通訊的動力。

嗯！

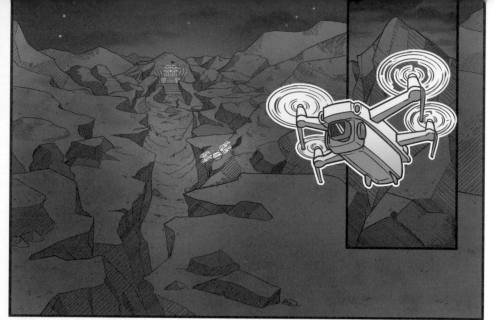

等一下……

看起來是不同的鞋印，應該是邢天跟千蠶沒錯。

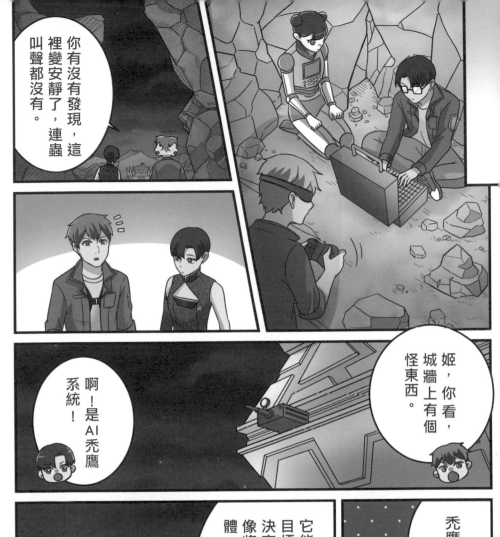

你有沒有發現，這裡變安靜了，連蟲叫聲都沒有。

啊！是AI禿鷹系統！

姬，你看，城牆上有個怪東西。

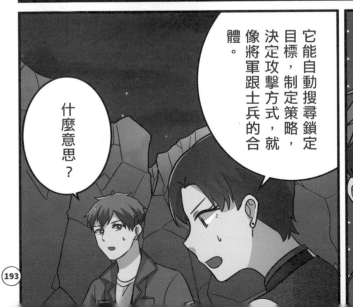

它能自動搜尋鎖定目標，制定策略，決定攻擊方式，就像將軍跟士兵的合體。

什麼意思？

禿鷹系統？

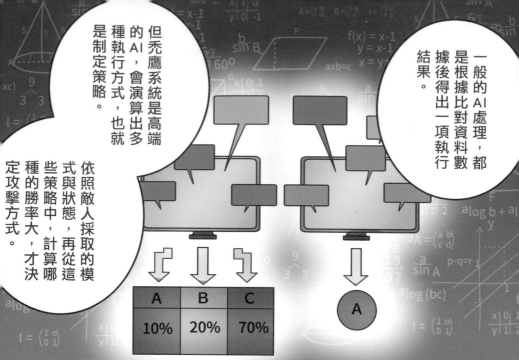

一般的AI處理，都是根據比對資料數據後得出一項執行結果。

但禿鷹系統是高端的AI，會演算出多種執行方式，也就是制定策略。

依照敵人採取的模式與狀態，再從這些策略中，計算哪種的勝率大，才決定攻擊方式。

A	B	C
10%	20%	70%

A

跑出所有的可能性，這感覺要算很久耶。

現在的AI比較聰明，不會傻傻的一筆一筆列出來計算，會用擲骰子的概念，也就是機率，列出比較有可能的狀況計算勝率。

喀！

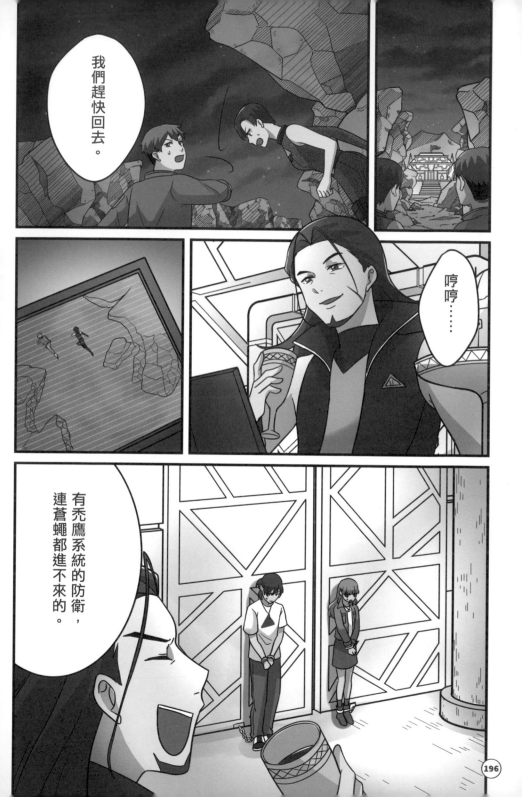

我們趕快回去。

哼哼……

有禿鷹系統的防衛，連蒼蠅都進不來的。

好險，差點就沒命，空拍機救了我們。

還好蒐集的影像都直接傳輸，導航地圖也建構完成。

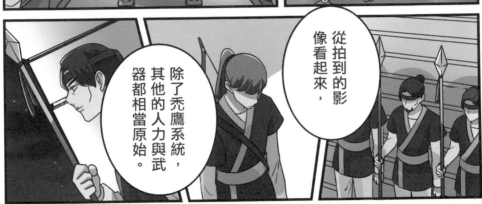

從拍到的影像看起來，

除了禿鷹系統，其他的人力與武器都相當原始。

時光機能攜帶的畢竟有限，所以不會有太大型的設備。

光憑這些，就能夠在這個時代稱霸了。

我們要先取回磁歐石，斷了它的動力，才能對付蚩尤。

蚩尤生性多疑，怕自己遭遇不測，所以未來式的武器一定都是自己使用。

不過，我們要抓蚩尤之前得先通過AI禿鷹系統。

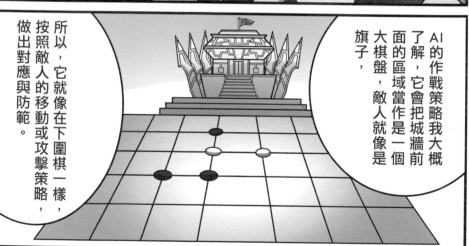

AI的作戰策略我大概了解，它會把城牆前面的區域當作是一個大棋盤，敵人就像是旗子，

所以，它就像在下圍棋一樣，按照敵人的移動或攻擊策略，做出對應與防範。

所以，我們剛剛踏入了棋盤區。

那完了，想想之前的棋王爭霸戰，人類怎麼拚得過AI？

別忘了，棋王雖然敗給電腦，但當年也曾經因為AI面對出乎意料的棋步時，產生缺陷，而拿下了一勝。

缺陷？

沒錯。

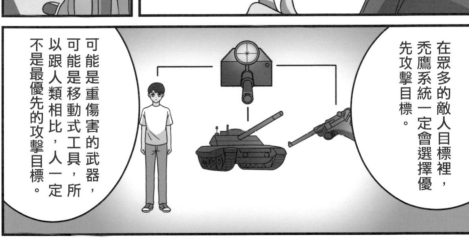

在眾多的敵人目標裡，禿鷹系統一定會選擇優先攻擊目標。

可能是重傷害的武器，可能是移動式工具，所以跟人類相比，人一定不是最優先的攻擊目標。

那是因為在我們踏進去的時候，空拍機還沒有出現。

而且在這個原始的年代，根本不會有飛機戰車之類的武器或工具。

可是我們剛剛就被攻擊了耶。

難怪那個區域這麼安靜……會動的都被殺光了。

所以，我們要利用這個缺陷，突破禿鷹系統。

我有辦法了。

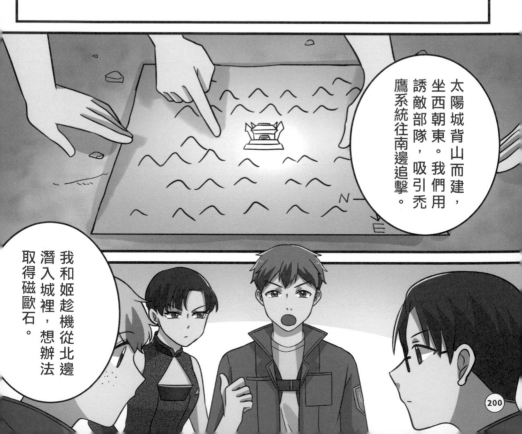

太陽城背山而建，坐西朝東。我們用誘敵部隊，吸引禿鷹系統往南邊追擊。

我和姬趁機從北邊潛入城裡，想辦法取得磁歐石。

200

等一下，那誰是誘敵部隊？

米莉。

別這樣說，還有你們會掩護它。

我是說，你們操控其他兩台空拍機，和米莉一起誘敵。

別忘了，米莉在守備時的展現。

米莉從小陪你長大，像你的妹妹一樣，你竟然叫它去送死。

不是妹妹，軒轅是米莉帶大的，所以應該是乾媽。

唉……好狠啊。

啊？送乾媽去死，還要好兄弟陪葬……這更狠！

反應敏捷

快如閃電

沒錯，只要結合導航地圖，把接球設定改為閃球設定，米莉就是最佳的AI指南車。

AI指南車！

我們就位了。

我們誘敵部隊也都就位了。

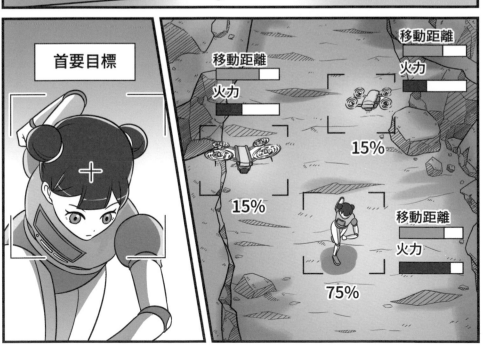

就是現在！

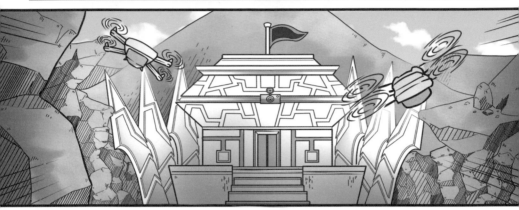

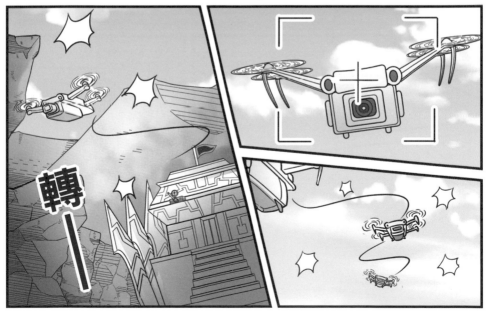

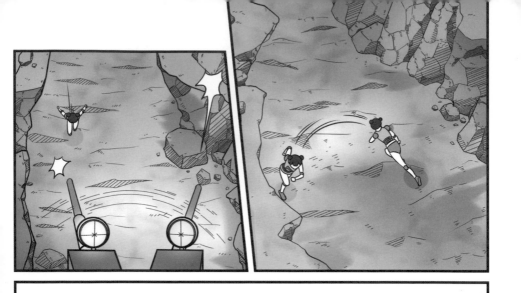

喀！

你先。

軒轅，你拿去，小心對付敵人。

千蠶！

軒轅！

那要看你做不做得到。

能夠逃過禿鷹系統，厲害。

今天，我要逮捕你歸案。

好。

軒轅，你負責救千蠶。

看招！

蚩尤！

軒轅，磁歐石！

軒轅！

趁現在⋯⋯

休想得逞！

千蠶！

啊，邢天！

千蠶，把磁歐石拋給我。

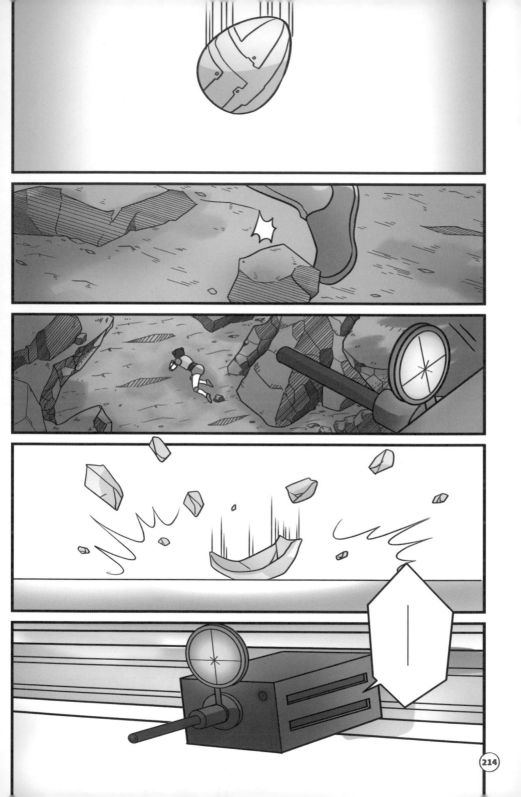

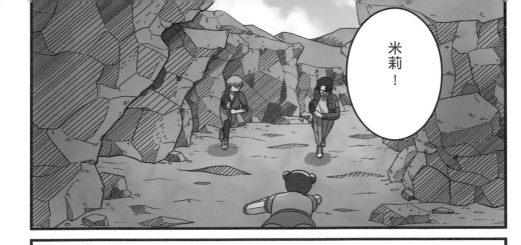

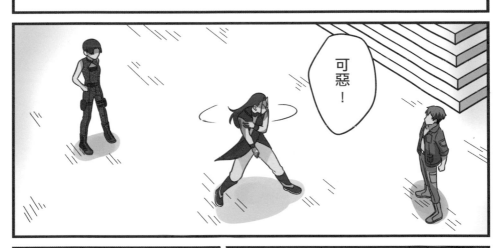

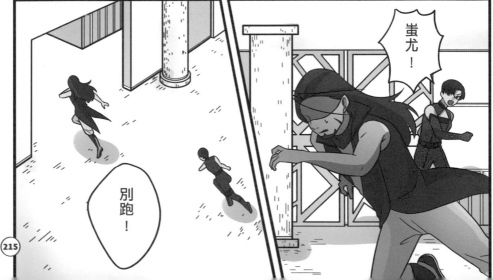

這個……
這個……

邢天……

別說了……
撐住。

這個還給你。

對不起……

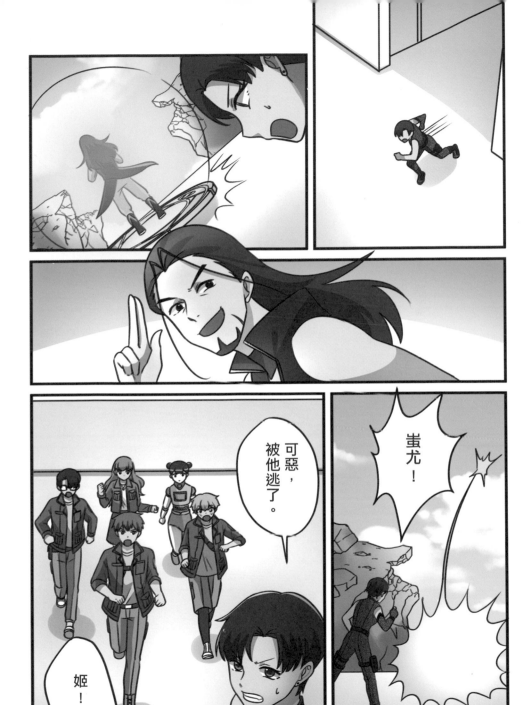

知道他逃到哪個年代嗎？

可以。

邢天呢？

我們去追他吧！

好。

堯堯、阿舜，你們先把千蠶帶回去2021。

軒轅……小心。

嗯。

我們走。

休息一下，
喝口水吧！

AI與人類，誰比較聰明？

看到現在，我們知道AI好像我們人類一樣可以看、可以聽，但在聽了、看了之後，更重要的是要能夠「有所反應與做決定」。例如，無人機的偵測雷達發現無人機太靠近山壁了，就「『決定』要閃避與怎麼閃避」。在無人機的AI訓練中，這種「情況→思考→決定」，需要電腦收集大量數據，然後用機器學習的演算法去運用這些數據來訓練模型，讓電腦模型自己學會在哪些情況下可以如何做判斷與做哪些決定。

另外，太陽王國決戰時，我們提到了棋王與人工智慧系統AlphaGo對戰，由於這是AI發展史上萬眾矚目的一個里程碑，所以這裡也來做個介紹：

AlphaGo有三個主要的部份，第一個叫做「策略網路」，這是透過KGS網路圍棋對戰平台上許多高手對戰的棋譜*，去模仿、學習人類棋手下棋的棋步，學習多了，就可預測：這個情況，高手大概都會下哪幾個點；第二個則是「估值網路」，這是評估棋盤上對手或自己最有可能的一些落子處的勝率；第三個則是「樹狀搜索」，就是在比賽中不斷以樹狀圖的方式去預測接下來可能的盤面。這三者結合，經過千百萬次的訓練後，你可以想像AlphaGo因此擁有極為豐富的經驗與實力思考判斷，之後真正比賽時，它就可以辨識棋盤上棋子的擺放，搜尋與預測對手及自己最有可能的落子點，並構建出預測棋步的樹狀分支圖，再計算各分支的勝率，找出獲勝率最大的落子點，然後下出AlphaGo的一手。

*棋譜是圍棋對弈的過程紀錄，棋士常藉由研究棋譜以了解碰到某棋盤盤面時可以有何應對方法。

由於人腦能夠記的棋譜與接受訓練的時間都有限，所以 2016 年 AlphaGo 與棋王李世乭對戰時確實顯得技高一籌（五戰四勝），唯一輸的一次就是李世乭下出了被稱為「神之一手」的一步棋，讓 AlphaGo 十分困惑（在 AlphaGo 的計算中，它估計李世乭會走這步的可能性只有 0.007%，所以 AlphaGo 沒有料到李世乭竟會這樣走），它因此找不到合適的應對策略而落敗。

雖然 AI 取得四勝的結果已經震驚了世界，但 AlphaGo 的研究團隊並不滿足，繼續發展 AlphaGo Zero，並讓它不倚靠人類的棋譜協助訓練，而是只給圍棋規則，讓它從初碰圍棋的零開始（所以叫 Zero），藉著不斷自我對弈摸索學習、產生各種原創新棋譜，並持續利用「強化學習」的架構，用新棋譜讓策略網路與估值網路更為完善，然後

AlphaGo Zero 在短短 40 天下了 2900 萬盤棋後，就成為打遍天下無敵手的 AI 棋士。

但你發現了嗎？最早的「圍棋遊戲比賽軟體」是人類撰寫的，後來的「讓 AlphaGo Zero 自行對弈學習」，也是人類寫的程式讓它可以自我對弈，再從中學習更多、變得更強。因此，目前無論是多麼聰明的 AI 系統，一開始還是要先靠人類建構，但 AI 系統的學習能力與速度又確實是人類所望塵莫及的。

所以，到底是人還是 AI 比較聰明？人類應該如何運用 AI，又不會被 AI 打敗、取代？答案就留給你去思考嘍。

第十二章

現實與記憶的重逢

(10) (20) (30) (40) (50)

不……

那是……

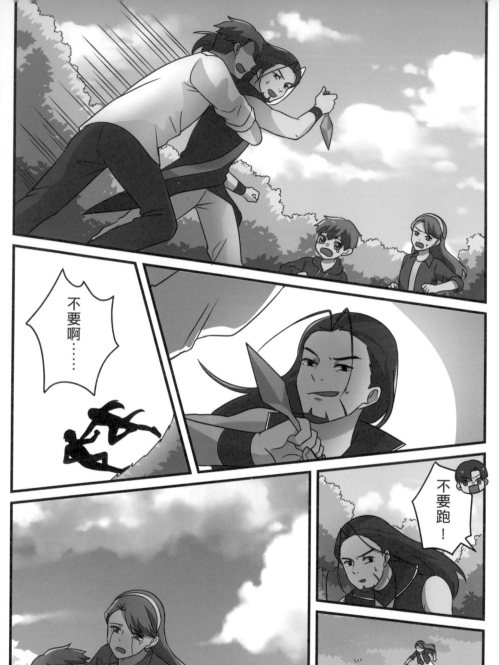

不要啊……

不要跑！

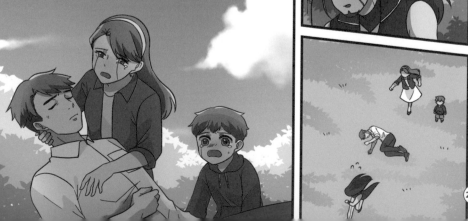

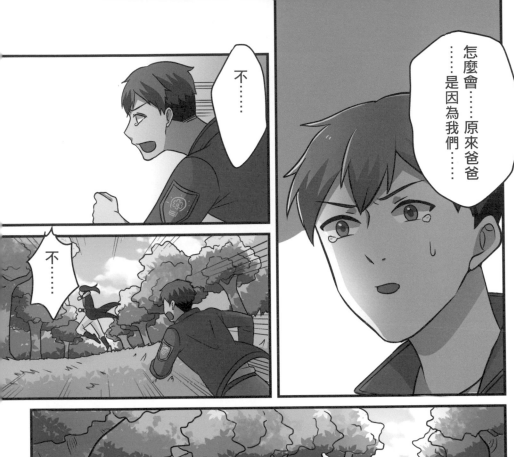

啊
⋮

軒轅⋯⋯

媽⋯⋯

原來，爸爸是因為我⋯⋯

就讓一切都過去吧！平安回來就好⋯⋯

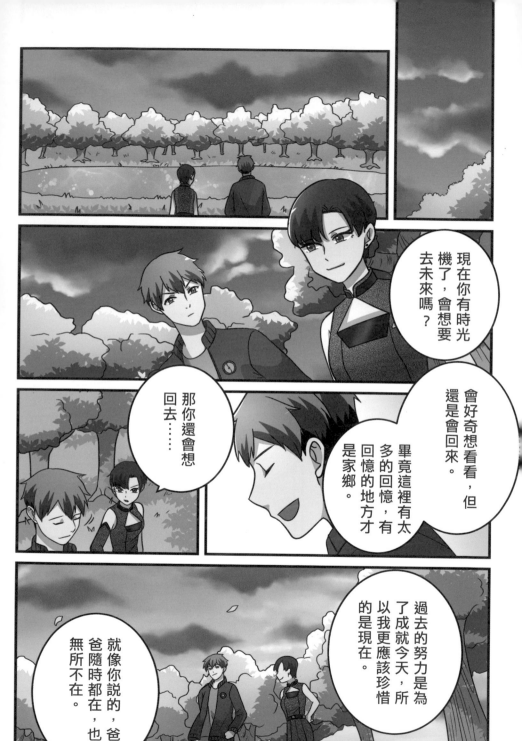

現在你有時光機了，會想要去未來嗎？

會好奇想看看，但還是會回來。

畢竟這裡有太多的回憶，有回憶的地方才是家鄉。

那你還會想回去……

過去的努力是為了成就今天，所以我更應該珍惜的是現在。

就像你說的，爸爸隨時都在，也無所不在。

姬……
軒轅……

……謝謝大家的幫忙，還有照顧……

我們都會想念你的。

我也是，如果有機會，我會回來看你們的，大家保重。

路上小心。

再見。

再見。

再見了……
時光……
姬……

阿宅聯盟：決戰 AI 太陽王國——超進化人工智慧歷險漫畫

作　　者　　鴻海教育基金會
故事創作　　林于竣
漫畫繪製　　謝欣如
AI 互動平台遊戲設計　　鴻海富士康大學

社　　長　　陳蕙慧
副總編輯　　陳怡璇
特約主編　　鄭倖伃、胡儀芬
責任編輯　　鄭倖伃
行銷企劃　　陳雅雯、尹子麟、余一霞
美術設計　　Blythe Pu

特別感謝編輯顧問群　　汪用和、吳信輝、栗永徽、鄭文皇、蔡炎龍、賴以威（依姓氏筆畫排列）

出　　版　　木馬文化事業股份有限公司
發　　行　　遠足文化事業股份有限公司（讀書共和國出版集團）
地　　址　　231 新北市新店區民權路 108-4 號 8 樓
電　　話　　02-2218-1417
傳　　真　　02-8667-1065
E m a i l　　service@bookrep.com.tw
郵撥帳號　　19588272 木馬文化事業股份有限公司
客服專線　　0800-2210-29

印　　刷　　通南彩印印刷公司
2021（民110）年 4 月初版一刷
2024（民113）年 8 月初版六刷
定　　價　　380 元
I S B N　　978-986-359-870-1

特別聲明：有關本書中的言論內容，不代表本公司／本集團之立場與意見，文責由作者自行承擔。

國家圖書館出版品預行編目 (CIP) 資料

阿宅聯盟：決戰 AI 太陽王國：超進化人工智慧歷險漫畫 /
鴻海教育基金會作；謝欣如漫畫繪製 . -- 初版 . -- 新北市：
木馬文化事業有限公司出版：遠足文化事業有限公司發行，
民 110.04　240 面；　15x21 公分
ISBN 978-986-359-870-1(平裝)
1. 漫畫 2. 人工智慧
947.41　　　　　　　110002710